一 日 一 畫　不需繁複技法，沒有水彩基礎也ok！

花草四季舒壓水彩畫

只要上色、暈染　│　每個人都能隨筆畫出
43 幅療癒小卡片
·····

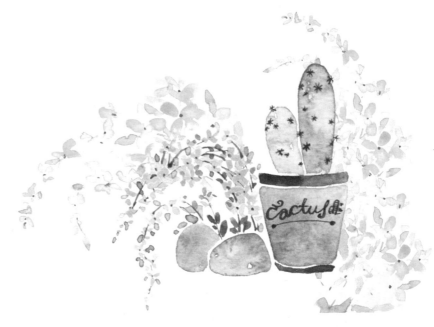

尹花（吳允眞）———— 著　　林育帆 ———— 譯

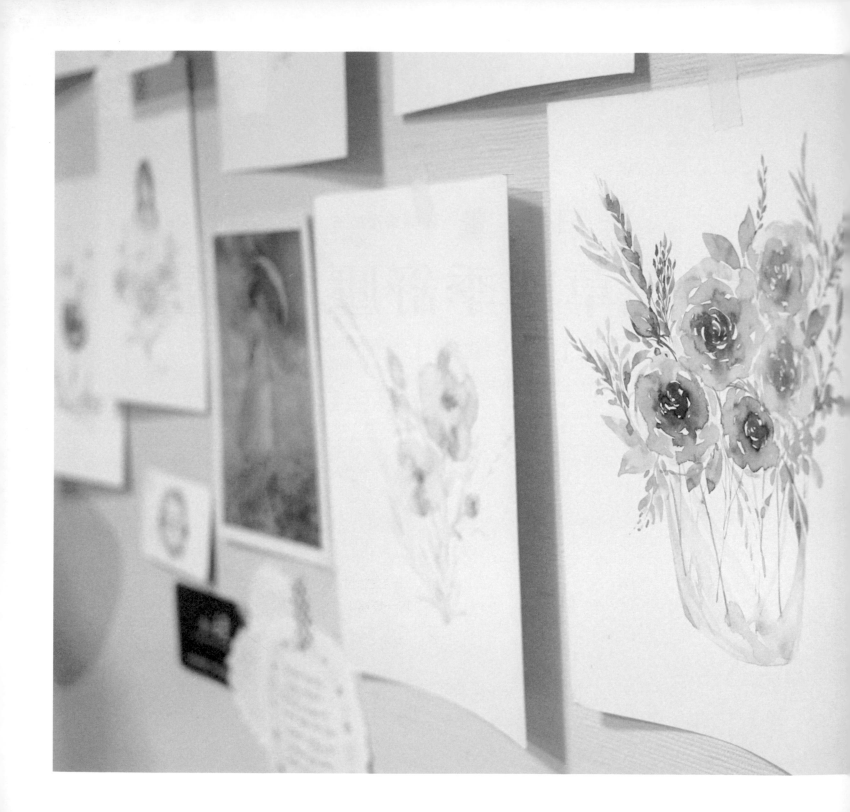

用水彩畫，留下生活的美好

學生時代後，再度拾起調色盤和陌生畫筆，
雖然剛開始有點無所適從，
但是當顏料一點一滴暈染開來，渲染出美麗的色彩，
心情也跟著一同恣意綻放。

與充滿柔和色調的畫作，
一起感受春、夏、秋、冬的變化，
用一幅幅小卡片，捕捉四季的美景。

前言

莫名喜愛畫畫，
於是開始隨興塗鴉起來。

我至今依然忘不了十七歲時第一次學畫的激動心情，
一張一張填滿練習冊的素描畫，遇上顏料後有了色彩，
並在家中成為一幅幅美麗的牆上小畫與相框裝飾。

我所認為的繪畫，
既不是局限於美術科考試的框架中，
也不是彼此競爭、相互比較，或是為了畫得更好而煞費苦心。

如果每個人一心只想著要畫得如照片般精細逼真，
或是要像畫家一樣畫出華麗鮮豔的畫作，
反而無法感受畫畫帶來的魅力。

雖然畫得不像實物，
但是經由每個人獨特手感所繪出的畫作，看起來卻格外迷人。

日復一日的生活，

往往讓人忘記停下腳步留心身邊的事物，

萌生新芽的春天，徐徐微風吹拂的夏天，

與其讓它們這樣溜走，

何不透過這本書，在圖畫紙上勾勒出四季的美景。

春、夏、秋、冬，

每個季節都擁有獨特的美麗，

用水彩畫讓季節的每一瞬間與心靈同時綻放。

請盡情享受水滴滴落蔓延開來的樣子，

期盼翻開這本書的所有人，與畫邂逅後都能幸福滿溢。

尹花 敬上

最舒壓的水彩畫時光

能夠擁有自己的專屬時間，
對於忙碌的現代人來說，並非是一件容易的事。
如果能夠擁有個人的小時光，你最想做些什麼呢？

我會靜下心來，收起大大小小的煩惱與憂心，
拾起畫筆，享受畫畫當下帶來的沉靜，
看著水彩顏料的變化，盡情享受畫畫的世界。

準備好香濃的咖啡、可口的點心、幾首喜愛的歌曲，
以及開始作畫的心情，這樣就足夠了。

傳遞滿滿心意的水彩畫

每一幅畫都是獨一無二的創作，每一次的筆觸、手感不同，
畫出無法複製的唯一作品。

加上想表達的文字，
讓這張小卡片傳達出無限的心意與祝福。

將水彩畫作裝進相框裡，成為最美麗的裝飾。

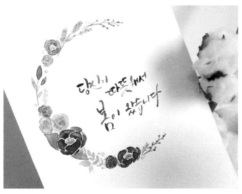
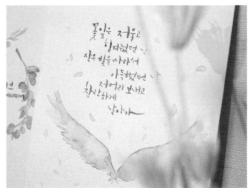

水彩畫作搭配上花體手寫字，更惹人喜愛了。

貼在牆壁上的水彩小卡，讓牆面瞬間變得耀眼。

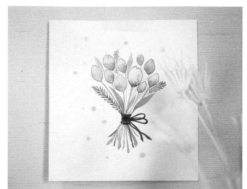 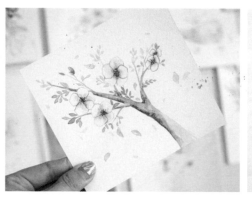

作為書籤、杯墊，為生活創造不經意的驚喜。

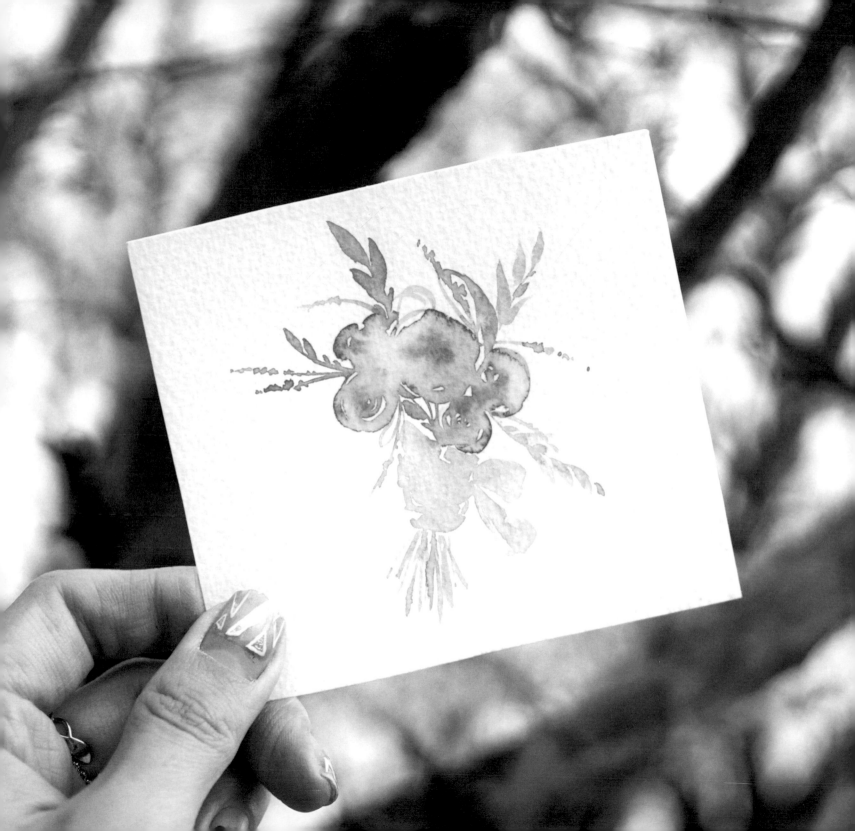

目錄

Chapter1
畫畫前的準備

水彩工具介紹⋯20

畫線的練習⋯26

水彩基礎技法⋯28

四季色票⋯32

畫出美麗畫作的七個提醒⋯34

Chapter2
春天，大地甦醒的季節

小花園⋯38

櫻花樹⋯40

生日蛋糕⋯44

春日櫻花⋯46

感謝卡⋯50

康乃馨⋯54

藍色紙飛機⋯56

春日銀蓮花⋯58

仙人掌與迎春花⋯62

鬱金香花束⋯66

草地上的貓⋯70

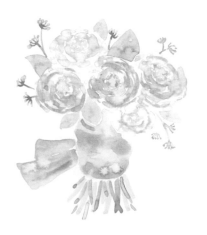

Chapter3
夏天，綠意盎然的季節

圓潤可愛的多肉植物…74

盛開的玫瑰…78

綠葉花束…82

甜筒冰淇淋…88

新生 Baby…92

藍色鯨魚…96

夏日海星…98

罌粟花花園……100

翠綠龜背竹…102

花圈邀請卡…106

向日葵…110

Chapter4
秋天，舒適涼爽的季節

薰衣草…116

嬌柔的洋牡丹…120

黃澄澄的新月…122

秋天的楓樹…124

象徵和平的橄欖枝…126

秋牡丹…130

書櫃…136

水藍杭菊…140

繁星點點滿天星…144

香甜覆盆子馬卡龍…148

愛心巧克力棒…152

Chapter5
冬天，依舊美麗的季節

冬天盛開的山茶花…156

聖誕花圈…160

企鵝寶寶…162

雪花聖誕樹…166

聖誕山茱萸…170

翹鬍子聖誕帽…174

玫瑰花飾…178

新年賀卡…182

牡丹花束…186

西洋情人節氣球…192

難易度一覽表

首次接觸水彩畫的人，可先參考下方的難易度說明，
循序漸進地練習，先從簡單的圖案開始慢慢畫。

LEVEL ★☆☆

小花園 · 38

藍色紙飛機 · 56

春日銀蓮花 · 58

藍色鯨魚 · 96

罌粟花花園 · 100

薰衣草 · 116

黃澄澄的新月 · 122

秋天的楓樹 · 124

愛心巧克力棒 · 152

聖誕花圈 · 160

翹鬍子聖誕帽 · 174

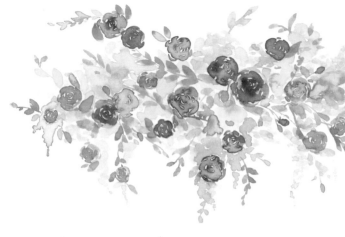

 LEVEL ★★☆

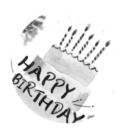

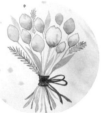

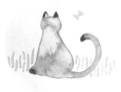

櫻花樹 · 40　　生日蛋糕 · 44　　康乃馨 · 54　　鬱金香花束 · 66　　草地上的貓 · 70

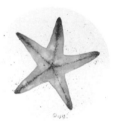

圓潤可愛的多肉植物 · 74　　綠葉花束 · 82　　新生 Baby · 92　　夏日海星 · 98　　翠綠龜背竹 · 102

向日葵 · 110

嬌柔的洋牡丹 · 120

書櫃 · 136

水藍杭菊 · 140

繁星點點滿天星 · 144

冬天盛開的山茶花 · 156

雪花聖誕樹 · 166

聖誕山茱萸 · 170

玫瑰花飾 · 178

西洋情人節氣球 · 192

LEVEL ★★★

春日櫻花 · 46

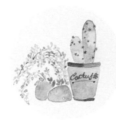
感謝卡 · 50

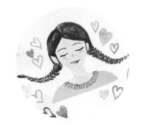
仙人掌與迎春花 · 62

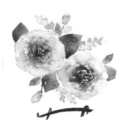
盛開的玫瑰 · 78

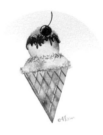
甜筒冰淇淋 · 88

花圈邀請卡 · 106

象徵和平的橄欖枝 · 126

秋牡丹 · 130

香甜覆盆子馬卡龍 · 148

企鵝寶寶 · 162

新年賀卡 · 182

牡丹花束 · 186

17

Chapter 1

畫畫前的準備

當我們對水彩畫有初步的認識後，
就可以正式進入作畫的準備了。

水彩筆、顏料與調色盤……，
真要開始畫畫時，才發現好像沒這麼容易，
不清楚什麼樣的水彩比較好用、也不知道哪個用具適合。
不過只要瞭解之後，你會發現，
令人好奇的水彩畫材料與技巧實在太簡單，
讓我們準備開始繪出美麗的圖案吧！

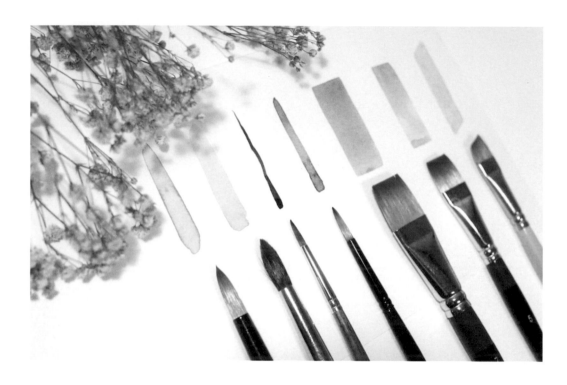

水彩筆

　　水彩畫筆可依牌子、型號、編號等分類來挑選。首度嘗試畫畫的人通常選擇華虹，若要找較高級一點的水彩筆，可以選擇 BABARA。照片中的水彩筆是我的愛用筆。當然，未將照片中的所有水彩筆買齊也沒關係，準備兩三支基本的圓頭和細毛水彩筆，以及一支可畫大面積的扁頭水彩筆就足夠了。

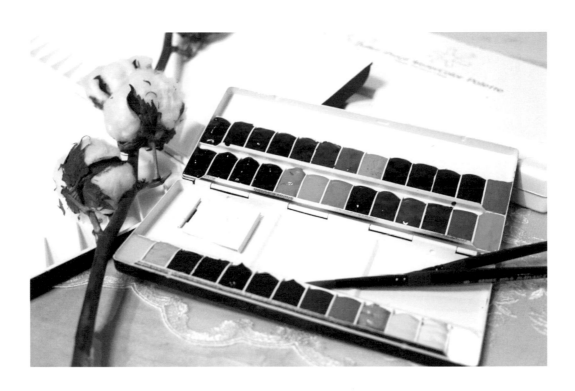

調色盤
- - - - - - - - - -

　　市面上買得到各種尺寸與有分隔的調色盤。如果作畫的場所常常改變，可以使用攜帶方便的迷你調色盤；如果鮮少移動又使用大量顏料，則建議選擇分隔又大又寬的調色盤。

　　雖然沒有硬性規定顏料擠在調色盤上的順序，不過大多是從亮色系擠到暗色系，或是依暖色系或冷色系的組合擠出一整排。市面上也有塊狀水彩可供選擇。

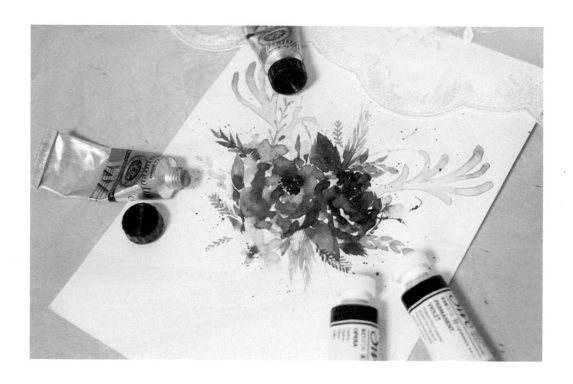

顏料

假如你是第一次購買顏料，建議挑選二十色以上的顏料組合最合適。我主要使用的品牌是新韓水彩顏料和 ALPHA 水彩顏料。

另外，基本色以外的顏料必須到美術社購買，採單支購買的方式，單支顏料名稱不好記，我將顏色與名稱列在下方。

 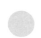

SHELL PINK　　HORISON BLUE　　JAUNE BRILLIANT (NO.2)　　MINERAL VIOLET　　LILAC　　VERTICAL BLUE

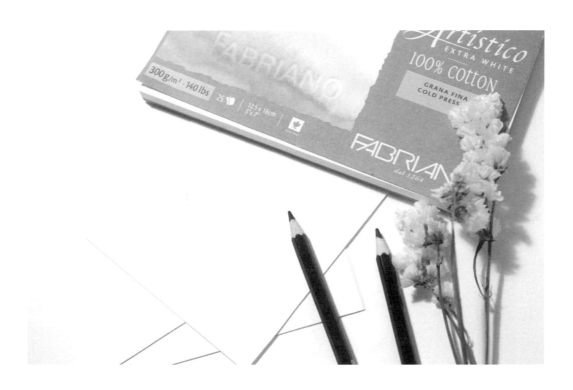

畫紙

　　水彩畫紙可分為光滑細緻的「熱壓水彩紙」、粗糙度介於中間的「中目水彩紙」，以及質感粗糙的「粗目水彩紙」。以初次練習水彩畫的人來說，水彩畫紙的價位普遍偏高，因此我會建議使用「日本粉畫紙」，它是最適合用來練習的圖畫紙。

　　若想追求好一點的質感，可以選擇「華特曼水彩紙」或「馬勒水彩紙」。我主要使用價格親切的「Montval 水彩紙」和高級的「Artistico 水彩紙」。不論是哪種畫紙都好，就算是素描本也無傷大雅，但是畫紙如果太薄就容易破掉，因此最好選擇 200 ～ 300g 左右、具有厚度的畫紙。

其它水彩工具

　　除了上述介紹的用具外，還需要鉛筆、橡皮擦、水桶、衛生紙等物品。鉛筆和橡皮擦並沒有特殊的需求，也可以使用自動鉛筆。

　　水桶也可改用小型的攜帶式杯子容器。美術用品社也買得到價格低廉的水彩畫專用筆洗分格桶。此外，輔助調整水量的衛生紙（或抹布）究竟該如何使用，我會在接下來的內容中進一步說明。

【誠摯邀請您】

畫線的練習

　　使用吸水性佳、圓潤飽滿的水彩畫筆最適當。從沒拿過或是太久沒握過水彩筆的人，一開始可能會感到生疏，但是這部分的練習非常重要，請按部就班地跟著做。上手後，可以用細毛水彩筆再練習一次。

 ## 水量調整

 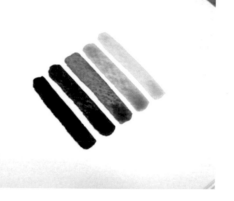

1 用吸滿清水的水彩筆沾取少許顏料，在調色盤上稍微調開（黃色等太過明亮的顏料不好調濃度，建議先用深色試畫）。調到水的濕潤度足夠後，在調色盤上集中成渾圓又飽滿的區塊。即使水多到讓人有些擔心也無妨！

2 傾斜筆刷直接在紙上畫線。看到水在紙上鼓起來，就表示成功了。接下來逐步增加少量顏料，再試著畫出顏色較深的線條，就算每次畫出來的顏色差異不明顯也無所謂。

3 你看！單色顏料就可以畫出這麼多種顏色，你畫出來的與照片中的顏色不同也無妨。可以試著沾多一點水或是添加滿滿顏料，畫出各種色調。

 水量的多寡會影響顏色的深淺，最簡單的水量調整方式是利用調色盤，在盤面上調和顏料與水的比例，讓顏料變得稀釋或濃稠。
在調色盤上反覆捻筆，是為了讓顏料和水分均勻滲入水彩筆中，假如顏料未均勻沾在水彩筆上，畫到圖畫紙上時，就會畫得斑駁不均勻。

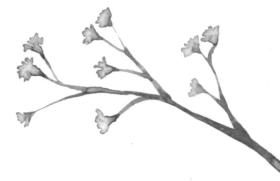

 ## 熟悉畫筆

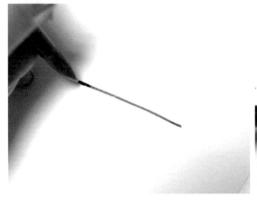

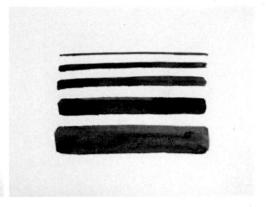

1 握筆時緊握水彩筆下端，豎起水彩筆
快速畫出線條。如果水分太多，筆尖
會變得太圓、太飽滿，這時筆尖可在
抹布或衛生紙上輕輕沾一下。

2 慢慢傾斜筆刷，同時用力畫出粗線。
線條越粗，水彩筆在紙上接觸的面積
越大，因此整支筆需吸滿水分和顏
料，才能畫出美麗線條、不分岔。

3 畫完直線後，可以用相同方式練習畫
曲線、Z 字型等線條。輪流使用各種
水彩筆，並練習畫畫看符合水彩筆特
性的線條。

選擇對的畫筆，可以輕鬆畫出想要的線條，使用細毛水彩筆就能畫出極細線條，但如果一般畫筆可能就會顯得吃力。
畫粗線時，如過度按壓水彩筆，可能會讓筆受損，因此應注意別讓水彩筆彎成直角。

水彩基礎技法

假如畫線的練習已經相當熟悉了，就可以進入到漸層、濃淡渲染、飛濺的水珠等好玩的技法。恣意地甩吧、彈吧，好好享受與顏料的美麗時光。

 ## 滴水渲染法

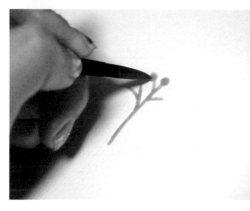 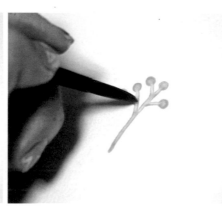 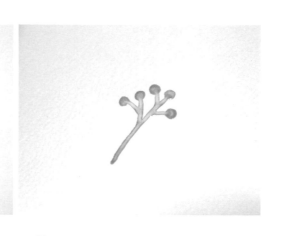

1 畫一條細長的線，再畫小樹枝，枝頭上掛著圓圓的果實。畫得跟圖片上的圖案不一樣也無妨，簡單地畫一條線也可以。不過為了不讓水分乾掉，讓水跡在紙上呈現鼓起來的樣子，應讓水彩筆吸飽水分。

2 水彩筆洗淨後，用沾水的水彩筆在圖案上輕碰一下再挪開，就會看到水在圖案上暈開的樣子，是不是很神奇！

3 如果覺得畫不好而一再反覆補強，不僅圖案會逐漸變濁，畫紙也會因此受損。其實只要稍等一會兒，讓圖案變乾後，就會呈現與原先截然不同的美麗圖樣。水分暈開後，圖案會更鮮明，輪廓也會更明顯。

> 滴水前如果顏料乾掉了，將無法呈現出想要的效果，因此畫葉子時應先讓水彩筆吸飽水分，
> 注意滴水時要小心，別讓水彩筆碰到畫紙。

 漸層畫法

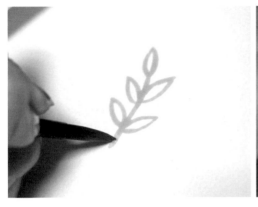

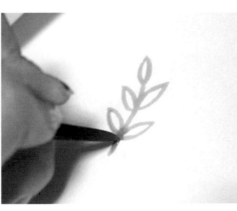

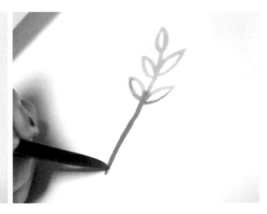

1 先從顏色最淺的顏料畫起。水彩筆吸飽水分後畫上葉子，並讓畫紙上的水跡維持鼓起來的飽滿狀態。

2 在水分完全乾掉前，用類似滴水法的技巧輕碰較深的顏色處再拉開，顏色便會隨著線條暈染開來！

3 畫出其餘的莖與葉子，讓它們自然地跟一開始畫的莖相連。

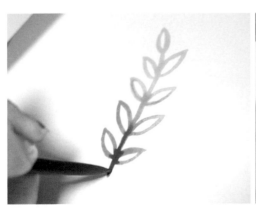

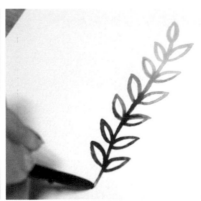

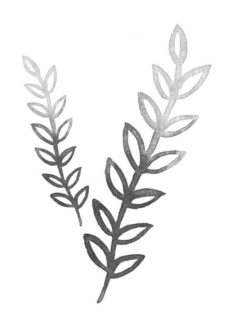

4 用最深的顏色重複步驟 2，這樣就能畫出更多漸層葉子。

5 用最後的顏色畫出相連的莖和葉子即大功告成！

 擦拭法

1 在細長的莖上畫出 V 字型圖樣的葉子，跟範例畫得不一樣也沒關係。畫的圖樣都要保持帶有水跡的狀態。

2 利用一開始學會的滴水暈染法，將洗淨的筆尖輕觸顏料上方再挪開，就會看到水沿著線條暈開的樣子。

3 接下來是最重要的部分。將水彩筆在抹布或衛生紙上按壓以去除水分，拭去水氣的水彩筆像海綿一樣會吸收水分，接著像用拖把一樣按壓掉想留白的部分。

 快看！這就是畫好的葉子。擦拭法適用於顏色在不對的地方暈染開來時，或是想補強漸層效果時。作畫時應全神貫注在筆尖上。

 ## 濺色法

一手握著乾淨畫筆（或是筷子），然後
輕輕敲打另一手沾有顏料的水彩筆。如果水
沾得比較多，會滴下大顆且分散的水珠；如
果水沾得較少，則會滴下細小又密集的水珠。

 ## 水草稿渲染法

 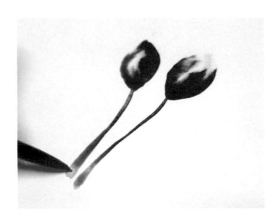

1　用清水畫出花的形狀。

2　畫紙已沾上水，接著用沾了少量的水
與較多顏料的水彩筆勾勒輪廓。要注
意的是，別完全塗滿，應預留空白。

3　花畫好之後，再畫上莖即可。

四季色票

春天

　　這些鮮明柔和的粉色調是典型的春天色票。大部分是黃色、天空藍、粉紅色、淡綠色等明亮色調。另外，將皮膚色或粉紅色跟其它顏色調和，會出現溫和的奶油色調。顏料會隨著調和比例的不同而產生不同顏色，試著一點一滴慢慢調和，創造出專屬於春天的色彩。

夏天

　　這些是充滿鮮豔色彩的夏天色票。夏天的顏色多半是彩度高的鮮明色彩，因此必須保留顏料的原色，才能呈現出更清爽的色調。為了不讓顏色混得亂七八糟，最好在乾淨的調色盤上調色。

秋天

　　這些朦朧的咖啡色系是經典的秋天色票。只要在棕色中添加草綠色或膚色，就能調出奇妙美麗的色調。尤其是在草綠色中添加棕色的橄欖色，雖然彩度低又不鮮豔，卻跟其它顏色十分百搭，具有令人無可挑剔的色澤，通常用來畫葉子。

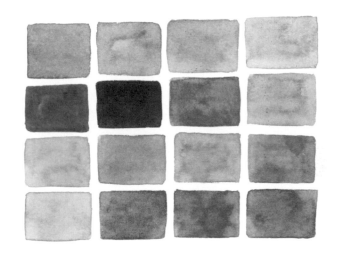

冬天

　　這些是帶有清澈涼爽感受的冬天色票。為了呈現出冰涼冷冽，將乾淨的天空藍、淡淡的紫色與靛色混在一起，大部分是彩度低且冰冷的色系。而足以堪稱是冬天最精采的聖誕節，則是以黃色、紅色、綠色為主要基調。

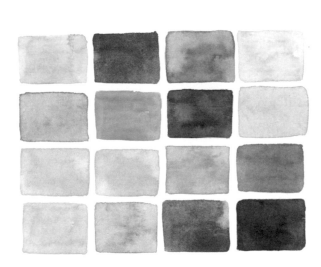

畫出美麗畫作的
七個提醒

1. 控制水量是關鍵

替需要有漸層效果的大範圍面積上色時，會用到大量的水，但是萬一水分太多，將無法畫出美麗的漸層。相反地，運用細線勾勒細節時，則需要使用大量顏料。水分太多的畫筆筆尖會又鈍又粗，難以勾勒出美麗線條。

2. 不用畫得跟範例一樣

不用為了畫得跟書中圖案一模一樣而感到壓力，也無須為此煞費苦心。透過各自不同視角所描繪出的獨特圖畫，才最有魅力。

3. 循序漸進地畫，別操之過急

用不熟悉的技巧畫全新圖案難免會力不從心，不過只要跟著書中的解說與步驟循序漸進且按部就班地練習，就能逐漸得心應手了。

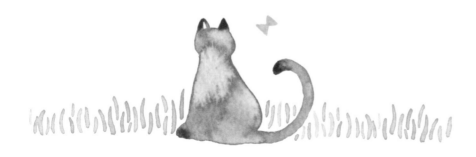

4. 善用擦拭法修改

善用基礎技法之一的「擦拭法」。當不想要的顏色暈開來時，可利用擦拭法輕輕帶過。此外，水跡乾掉導致漸層效果不彰時，只要輕輕帶過乾掉的外圍輪廓，漸層效果就完成了。

5. 太常修改會導致畫紙受損

水分乾掉前與乾掉後的水彩畫差異十分顯著。水分乾掉前，即使不是很滿意畫出來的作品，也請先放置一會兒。在未乾的畫紙上一再動筆修改，不僅紙張表面容易受損，顏色也會越變越混濁。

6. 不斷練習，畫出個人的風格

「這十年來，我吃飽飯就是畫畫！」這是我每次上課時對學生們所說的話。不是光用肉眼欣賞，而是自己動手畫，透過不斷的練習，絕對能感受到自己的進步。

7. 分次進行，畫出漸層

如果無法一次畫出各種漸層時，可以分兩三種來畫。假使難以掌握漸層輪廓，大區塊的部分可以先用鉛筆打完草稿再進行。透過不同方式的轉換，讓自己畫出更加得心應手的畫作。

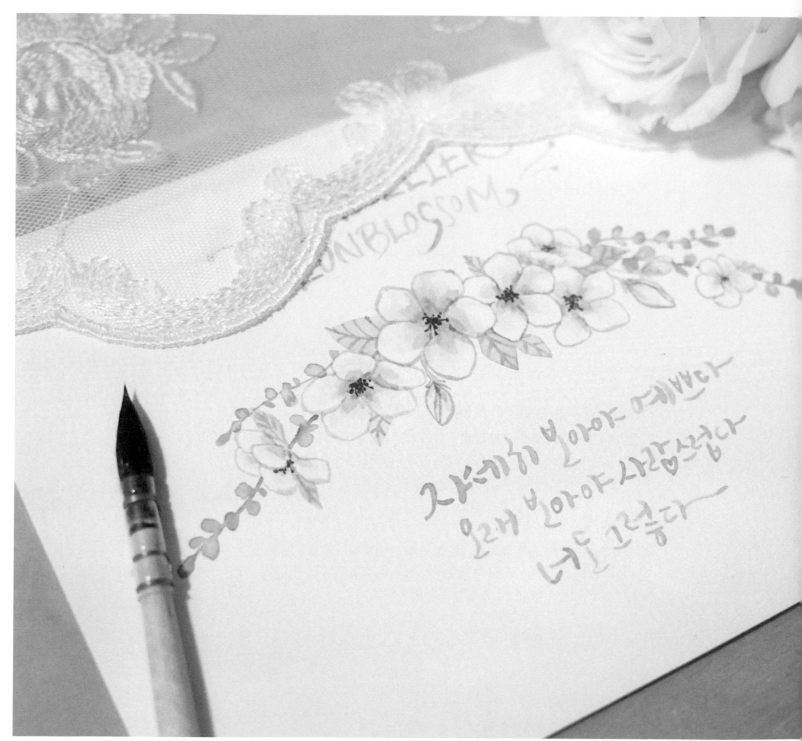

【仔細端詳才覺得美，久久凝視才覺得可愛，你也是如此】

Chapter 2

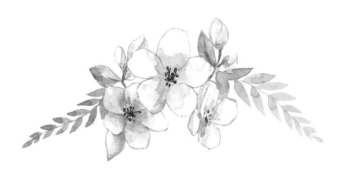

春天，大地甦醒的季節

綻放柔嫩粉紅花朵的春天，
畫下季節之初的感動。

柔和色調的花園與櫻花樹，
渾圓可愛的鬱金香花束與慵懶自在的貓咪，
恰如溫暖春日的第一幅畫。

小花園

　　這是將聳立的花莖集中畫在同一區塊，形成的小花園。花兒們參差不齊地擠在一起時最可愛了。若想讓花朵密密麻麻地擠在一起，必須畫上更多的花朵。豎起筆尖，慢慢練習吧。

CADMIUM YELLOW ORANGE　　　　SAP GREEN

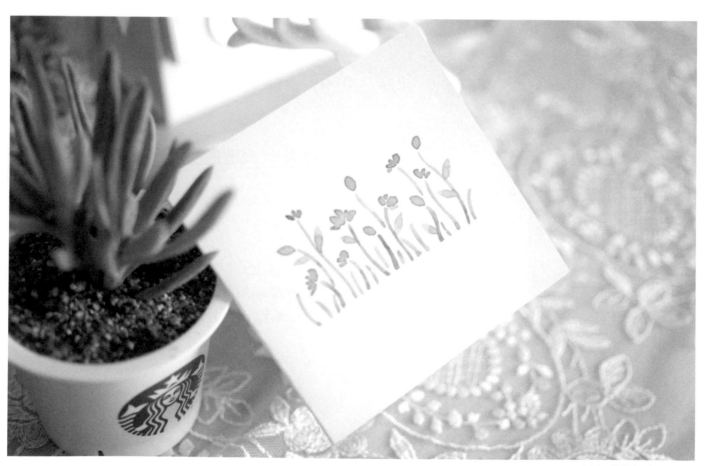

畫紙：繪圖紙（明信片）

38

 STEP BY STEP

 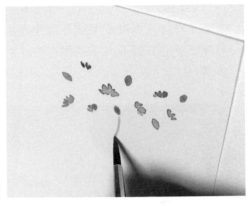

1 用喜歡的顏色畫出像扇形一樣彼此相連的小線條。因為是先畫完花再畫莖，所以會比想像中畫得還要多朵。

2 只畫花朵會太無趣，所以也添加一些圓圓的小花蕾吧。

3 接下來畫莖。用細水彩筆畫出草綠色曲線，尾端全部停在同一個水平面上會更好看。

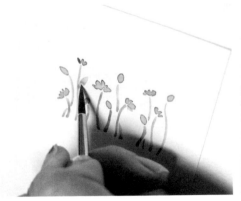 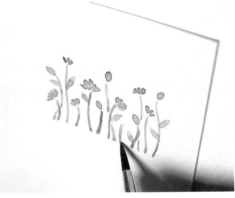

4 莖全部畫好後會有一些空白處，可在其中隨意畫上一些葉子。

5 最後在下方畫上像草地一樣的綠色短莖即可。

TIP

想畫出自然柔和的圖畫，最重要的關鍵就是讓花與莖等整體圖樣的色調一致。花如果是淺色調，莖就要是淺色調；花如果是深色調，莖就要是深色調！

櫻花樹

來畫櫻花滿開的粉紅色櫻花樹吧！將樹的輪廓畫得參差不齊，再畫上紛飛的花瓣。用筆尖就能畫出最簡單美麗的櫻花樹，享受春日的美好。

 SHELL PINK

 PERMANENT RED

 BURNT SIENNA

 PERMANENT GREEN NO.1

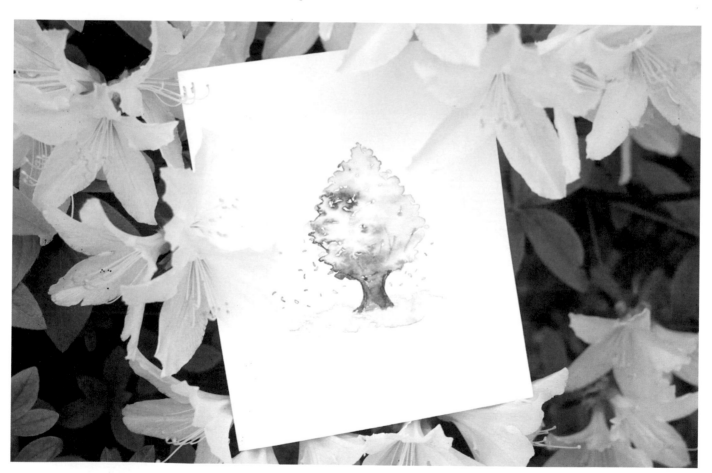

畫紙：日本粉畫紙

 STEP BY STEP

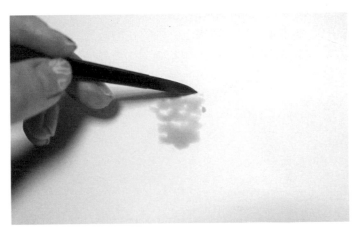

1 傾斜筆刷，輕輕點出橫向長點，畫出茂密的櫻花。

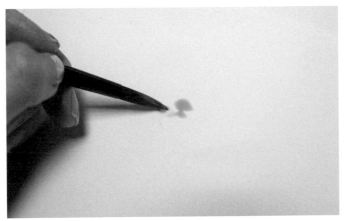

2 用各式各樣的大小點出小點與大點，並使其相連，點點稍微連在一起較為自然。

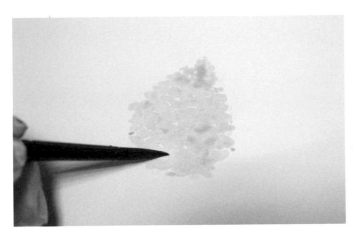

3 一整叢櫻花畫得差不多後，再修飾一下邊緣，讓樹木的外型更有模有樣，同時需注意別讓顏料乾涸。

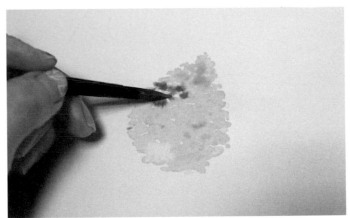

4 用較深的顏色勾勒出陰影，由於顏料乾涸的同時會逐漸暈開，因此只要點上少許即可，點太多陰影會糊掉喔！

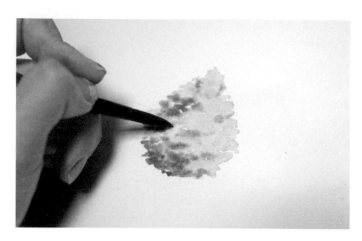

5 如果顏料尚未完全乾涸，可滴下乾淨的水滴，這樣將
會暈開成一片雪白效果。

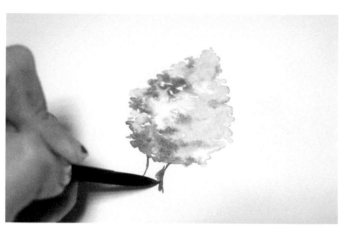

6 接下來畫樹幹。樹木的腰際線也要美美的才行，先勾
勒出腰身線條，再將內部上色。

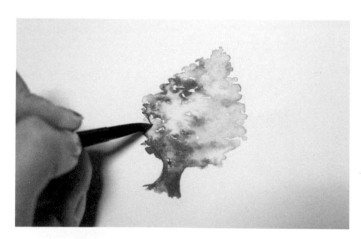

7 除去畫筆少許水分，並在櫻花樹內畫上短樹枝。就算
暈開也會很自然，不用太在意。

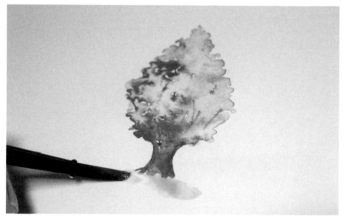

8 接著來畫堆積在樹下的櫻花，顏色可以畫得比一開始
更淡、更稀。

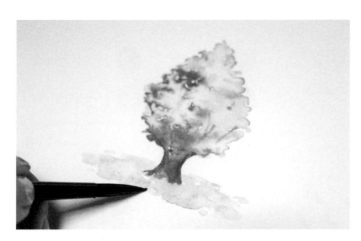

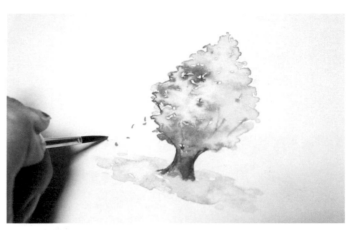

9　如果覺得單一顏色太單調，也可以點上一些淡淡的嫩綠色。若想畫出自然一點的顏色，可以調和櫻花的粉紅色與嫩綠色。

10　最後畫上紛飛的櫻花花瓣，將飄飛方向各異的花瓣畫上就完成了。

TIP

換個顏色畫畫看，就能畫出充滿秋意或散發夏日氣息的不同樹木。

生日蛋糕

　　一年一次的重要生日，透過一筆一畫精心繪出的手繪圖，傳達真心祝福的心意。

　　利用簡易的技法，畫出簡單的形狀，就可完成這個可愛的生日卡。

 PERMANENT YELLOW LIGHT

 SHELL PINK

 VERMLION(HUE)

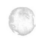 GREENISH YELLOW

 LILAC

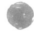 HORISON BLUE

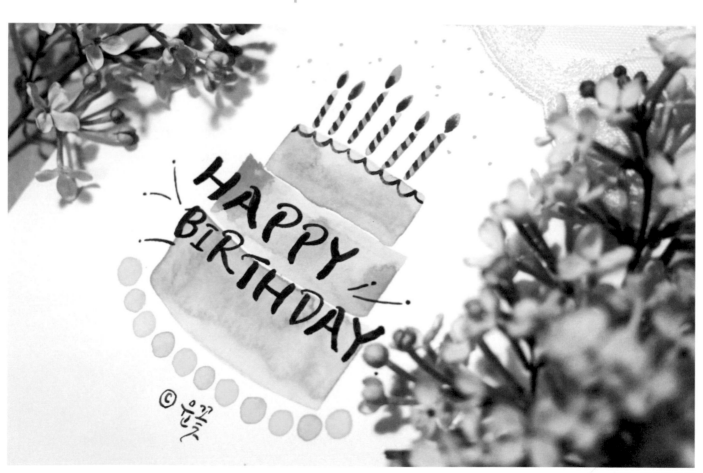

畫紙：日本粉畫紙

44

STEP BY STEP

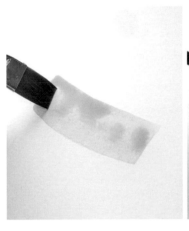

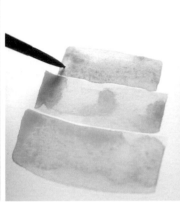

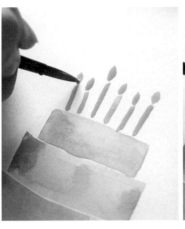

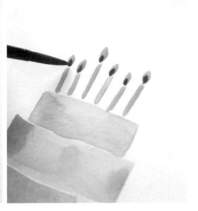

1 用扁平的平頭水彩筆畫出第一層蛋糕，用圓頭水彩筆也無妨，稍微有點弧度更顯立體。

2 使用顏色相近的色系，依照大小畫上第二層與第三層蛋糕體。

3 畫上長直線的蠟燭，上方再點上黃色的燭火。黃色燭火的水分要飽滿，避免乾掉。

4 在未乾的黃色燭火下方點上紅色顏料，更顯生動自然。

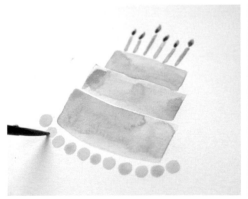

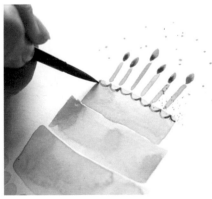

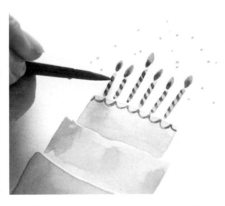

5 如果覺得太單調，可在蛋糕下方畫上圓點。我是交錯畫上嫩綠色與黃色的圓點。

6 蛋糕體上的顏料完全乾涸後，用細筆在上面勾勒出線條，加以裝飾。若想畫出華麗的蛋糕，多畫一些裝飾也無妨。

7 用深色顏料在蠟燭上畫出花紋。

春日櫻花

簇擁的小花朵編織成浪漫的花圈，成為如春日般溫暖的一幅畫。勾勒花朵線條時，可以先用鉛筆打完草稿再畫。依角度在形狀上做些變化，會更顯自然好看。

 SHELL PINK

 PERMANENT RED

 SEPIA

GREENISH YELLOW

 PERMANENT GREEN NO.1

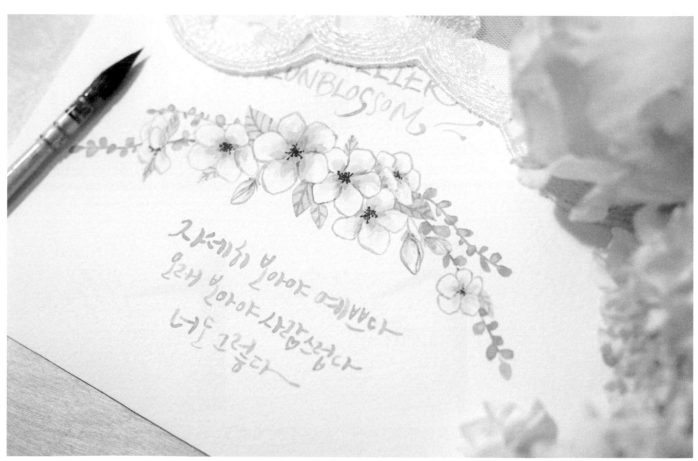

【仔細端詳才覺得美，久久凝視才覺得可愛，你也是如此】

畫紙：日本粉畫紙

 ## STEP BY STEP

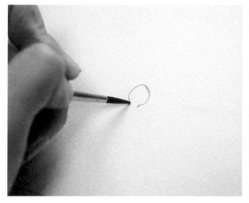

1 用細筆畫出渾圓花瓣輪廓。如果覺得不易掌控，可以先用鉛筆打好草稿再描一遍。

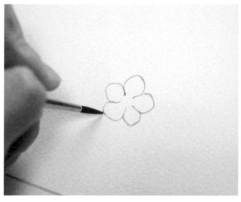

2 畫上五片渾圓花瓣。比例要一致，才能畫出自然的花朵。

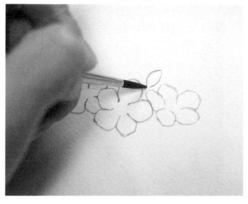

3 在盛開的花朵間畫上花蕾。首先，畫出水滴般的形狀。

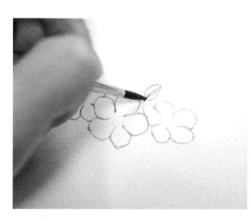

4 為營造花蕾的感覺，再添加幾道線條。若整體線條已掌握得差不多，省略也無妨。

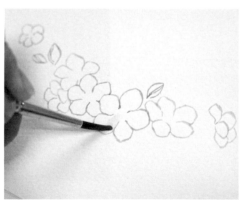

5 在粉紅色顏料上沾取飽滿水分，畫出淡淡的感覺。接著用抹布拭去水分，再填上一層薄薄的顏色，沿著花瓣邊緣的 1/3 上色即可。

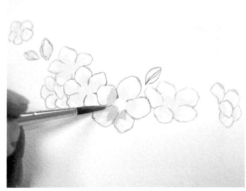

6 待第一層的顏色乾涸後，再用更深的粉紅色堆疊上色。沿著中心畫上一半面積即可。

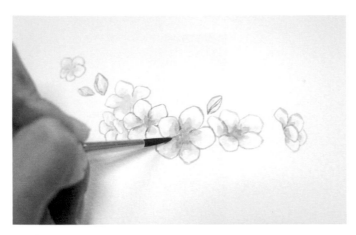

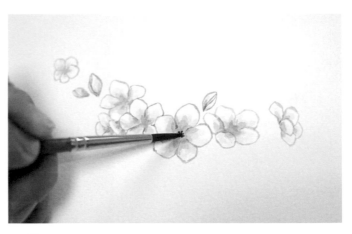

7 如果希望色調再濃烈一些，可以加上一點點混有少許
紅色的粉紅色。

8 接下來沾取黑色畫花蕊。點上多個聚集的小圓點，大
小不一更自然。

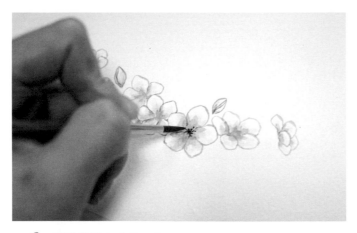

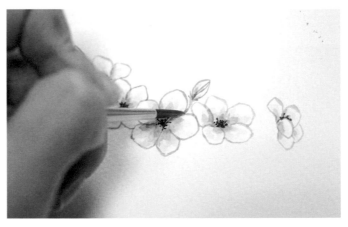

9 圓形花蕊完成後，畫上細梗，末端再點上一點。亦可
畫上岔出來的花蕊，可自由搭配。

10 接下來在花朵間用淺綠色畫上花蕾的莖。在花蕾下方
兩側畫上短線，花萼就完成了。

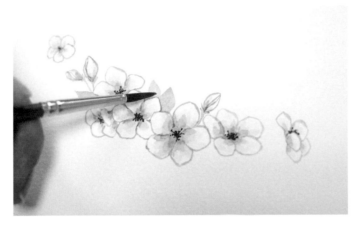

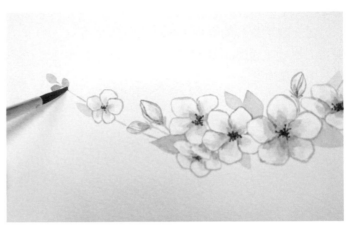

11 在空隙間畫上大葉子，以便讓花朵如花圈般相連。混合粉紅色和淺綠色，調和出跟櫻花相襯的顏色。

12 畫出圓弧線，完成花圈的形狀，再加上葉子。

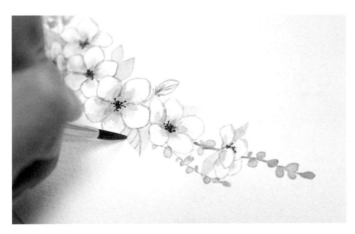

13 最後在大片葉子上畫葉脈。葉子太小時，不畫葉脈也無妨。

TIP

櫻花形狀或花圈形狀不完美也無妨。比起一開始就畫大花圈，我會建議先從小區塊畫起。

感謝卡

　　送上親手繪製的卡片，感謝父母的生育及養育之恩。只是寫下幾句真誠字句，就足以傳達心中滿滿謝意。

JAUNE BRILLIANT	SHELL PINK	BURNT SIENNA
CADMIUM YELLOW ORANGE	PERMANENT YELLOW LIGHT	BURNT UMBER

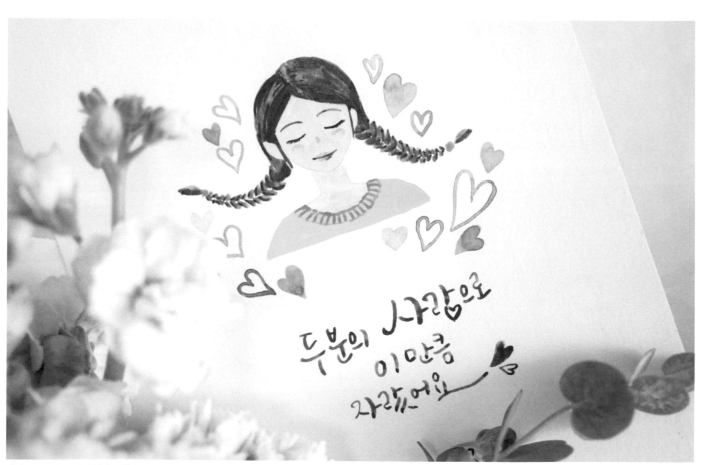

【在兩位的關愛下長大了】

畫紙：日本粉畫紙

 STEP BY STEP

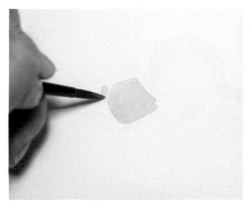

1 先勾勒出臉型。如果覺得不易掌握，
先以鉛筆打草稿再上色也無妨。

2 畫出頭部下方的脖子，上衣領口以
外的部分也要畫出來。

3 沿著頸部線條畫出肩膀與上衣。

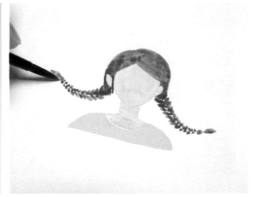

4 先畫上大面積的頭髮。此時應注意
別重複畫在同一個地方。

5 我畫上綁兩條辮子的髮型。將渾圓
的水滴相連，畫出辮子，亦可畫上
自己喜愛的髮型。

6 再畫上可愛的髮束。

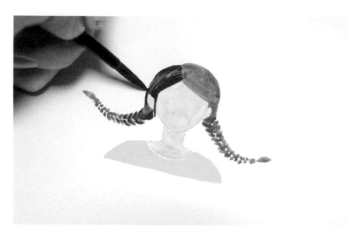

7 頭髮間畫上深色陰影，沿著髮絲畫上少許短線。

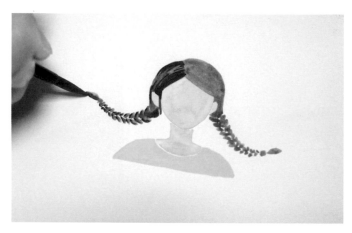

8 辮子上也畫上方向一致的深色陰影。

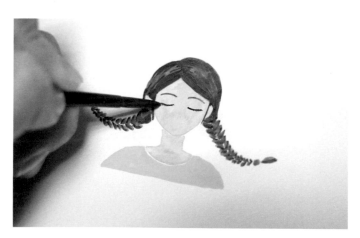

9 畫上眼睛與眉毛，並在闔起的眼睛上畫短短的眼睫毛。

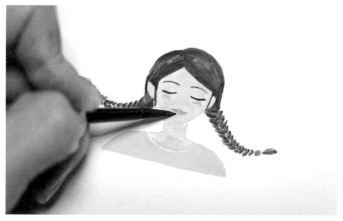

10 嘴巴塗上淡淡的粉紅色，再用深粉紅色勾勒微笑唇線。

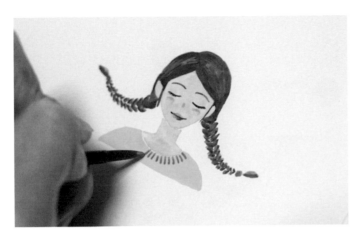

11 為之前畫的上衣添加細節。我在領口畫上花紋，增加
分量感。

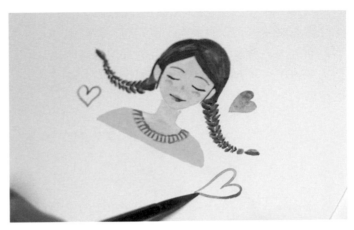

12 最後在少女四周畫上愛心。以圖案中使用過的顏色來
畫，色彩會更協調。

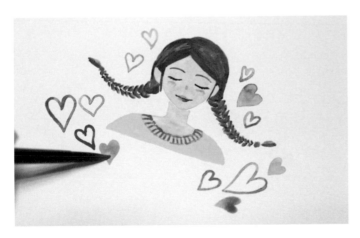

13 兩側均勻畫上愛心就完成了！

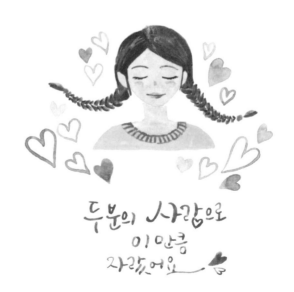

LEVEL ★★☆

康乃馨

　　將滿懷感恩心意所繪製的康乃馨，獻給由衷感謝的人，畫中的真心誠意將會加倍傳遞給對方。展現康乃馨特有線條的花瓣與花萼為繪圖重點。

 PERMANENT
YELLOW LIGHT

 PERMANENT
YELLOW ORANGE

GREENISH
YELLOW

 OLIVE GREEN

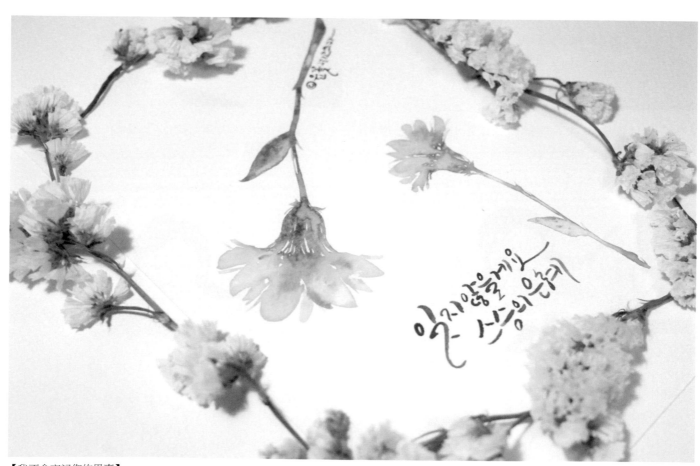

【我不會忘記您的恩惠】

畫紙：華特曼水彩紙

 STEP BY STEP

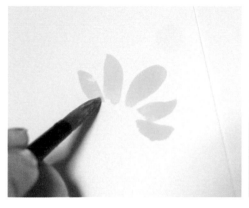

1 用圓頭水彩筆與淺黃色顏料畫出五片呈現扇形的稀疏花瓣，這些花瓣是康乃馨的雛型。接著讓畫筆吸飽水分，為接下來要畫的漸層效果預作準備。

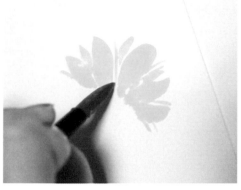

2 在偌大花瓣之間隨機添加中等粗度與偏細的線條。注意別讓一開始畫好的形狀走樣了。

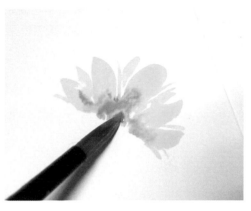

3 在下端用比一開始使用的顏色再深一點的顏色畫出漸層。

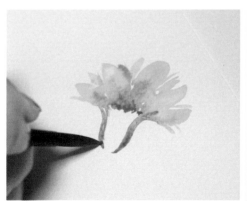

4 用細筆沾取綠色，畫出紅酒杯形狀的花軸，讓康乃馨特有的線條栩栩如生。

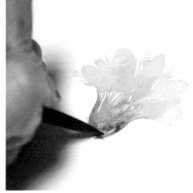

5 用細線反覆上色。花軸間一定會留下空白處，無須刻意填滿，以避免顯得生硬。風乾前亦可點上深綠色畫出漸層！

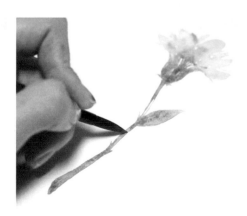

6 用跟花軸相同的顏色，畫出花莖與葉子就完成了。

藍色紙飛機

淺藍色的紙飛機是最簡單可愛的插圖。只要再加上溫馨可愛的手寫字點綴，便能完成更精美的卡片。

HORISON BLUE SEPIA

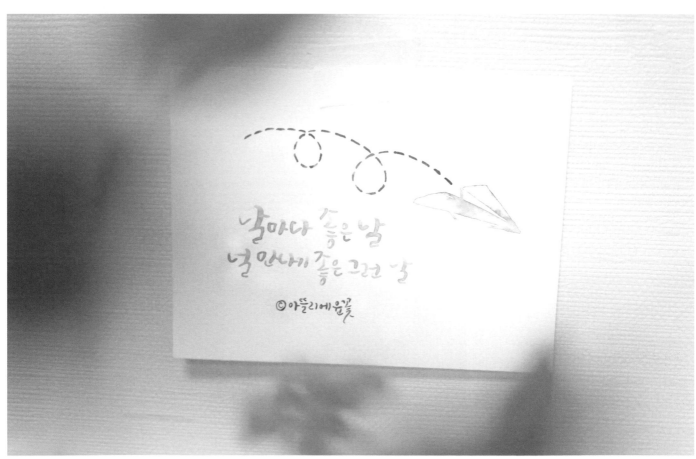

【每天都是好日子，遇見你的那種好日子】

畫紙：華特曼水彩紙

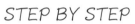 STEP BY STEP

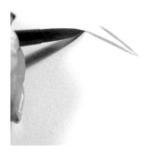

1　先畫出又尖又長的 V 字型。畫筆需吸飽水分，以避免顏料乾涸。

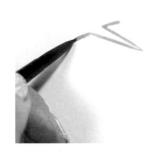

2　在 V 字型的兩端畫上短短的直線。

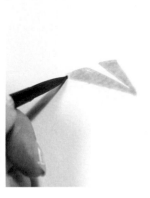

3　將頂點連起來，畫出紙飛機的機翼，接著將中間塗滿顏色。

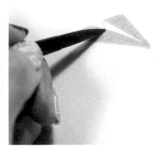

4　用細線畫出摺起來的部分，為整體形狀收尾。

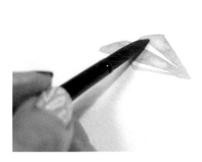

5　在未乾的紙飛機機翼表面滴一滴清水，製造暈染效果。

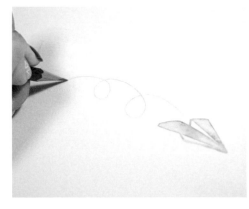

6　用鉛筆在紙飛機後方畫出流線。

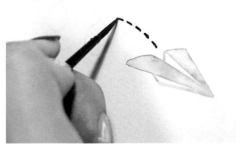

7　用細筆小心翼翼地沿著鉛筆筆跡畫出虛線就完成了。

春日銀蓮花

來畫嬌小可愛的春日銀蓮花。點上黃色花蕊，再畫上清新的粉紅色花瓣便大功告成。若想讓插圖更豐富，可滴下一滴清水產生暈染紋路，並加上茂盛的樹葉。

SHELL PINK

BURNT SIENNA

PERMANENT
YELLOW LIGHT

SAP GREEN

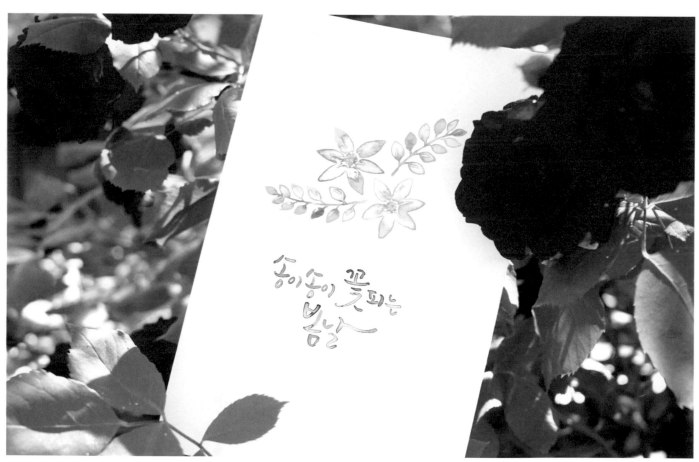

【花一朵一朵盛開的春天】

畫紙：中目水彩紙

58

 STEP BY STEP

1 用細筆畫黃色花蕊。以畫圓點的方式集中成團。

2 在黃色花蕊乾掉前加上橘色顏料,做出漸層效果。

3 畫出又長又尖的花瓣。花瓣中間預留一條像線般的空白,看起來更顯生動。

4 若是依序繞著花蕊畫花瓣,花瓣形狀可能會偏掉,因此建議先畫一字型花瓣,接著再畫 X 字型花瓣,逐步完成。花瓣的形狀或片數不同也無妨。

5 水分飽滿、顏料尚未乾涸的花瓣。

6 最後在未乾的花瓣表面滴下透明水珠,製造暈染效果。

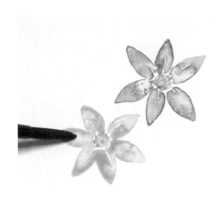

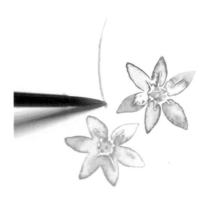

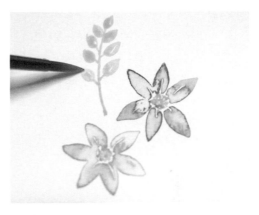

7 為了讓插圖更華麗,我再畫一朵。兩朵花的間隔不要太遠,這樣收尾才能收得漂亮。

8 畫上葉子,填滿花與花之間的空隙。先想好葉子的方向,再畫出細莖。

9 畫筆沾滿水分,再畫上茂密的葉子。

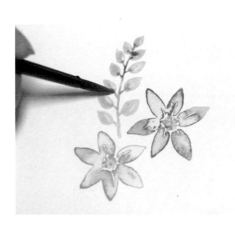

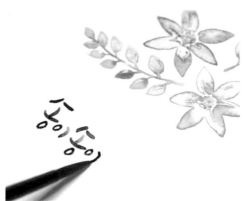

10 葉子全部畫好後,在顏料乾掉之前滴上不同顏色做漸層,跳過此步驟也無妨。

11 寫上能襯托圖畫的手寫字。為搭配花朵嬌小可愛的氛圍,字體可以畫得渾圓小巧。

12 可運用我們前面學過的技法,滴下透明水珠或以不同顏色畫出漸層。

仙人掌與迎春花

捎來春訊的嫩黃迎春花與種著仙人掌的盆栽，銳利尖刺看起來可愛極了！隨意貼在牆面上，便能成為一件美麗的裝飾品。

 PERMANENT YELLOW LIGHT

 RAW UMBER

 BURNT UMBER

 HORISON BLUE

 SAP GREEN

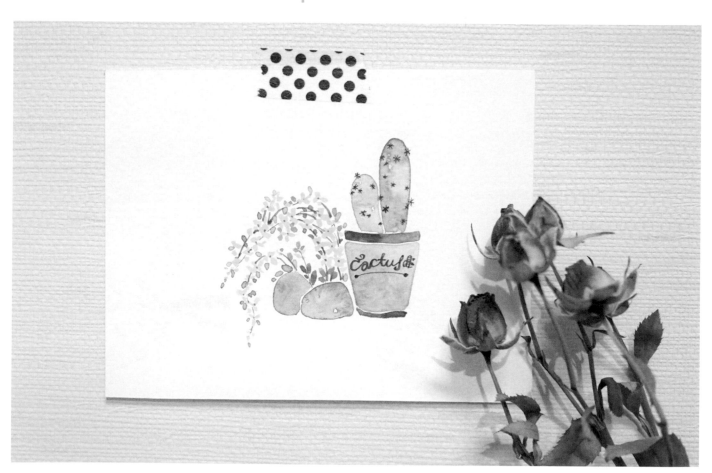

畫紙：華特曼水彩紙

 仙人掌 *STEP BY STEP*

1 沾取淺棕色以細線勾勒花盆外型。

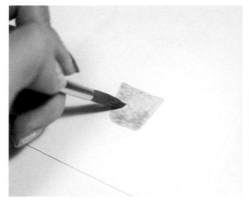

2 畫筆沾滿飽滿水分，替花盆上色。

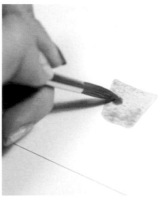

3 水分乾掉前，用深棕色在花盆內部畫出漸層。

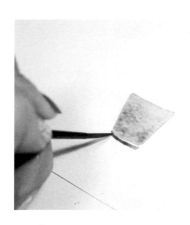

4 用畫漸層所使用的深棕色畫上花盆托盤。

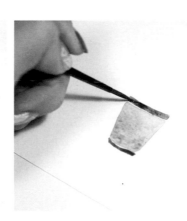

5 花盆上方也畫上稍粗的線條，花盆就完成了。

6 接下來畫仙人掌。用綠色畫上兩三株形狀修長且渾圓飽滿的仙人掌。

 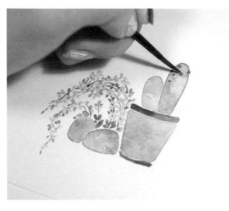

7　仙人掌的顏料乾涸前，用較深的綠色畫出漸層。

8　在顏料完全乾涸的仙人掌上，畫上星星形狀的尖刺，仙人掌就完成了。

 迎春花 STEP BY STEP

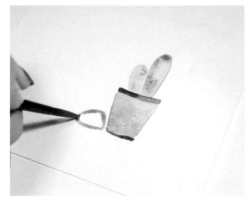 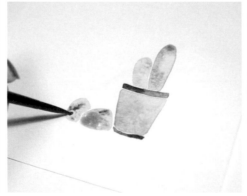 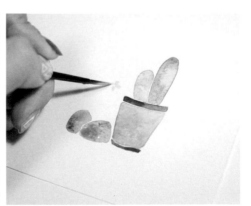

1　接著我們要畫出迎春花在石頭上綻放開來的樣子。先畫形狀不規則的石頭線條。

2　石頭內也畫上淺色與深色顏料，做出漸層效果。

3　接下來畫迎春花。在最顯而易見的位置畫上又大又美的四片花瓣。

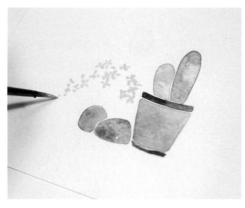

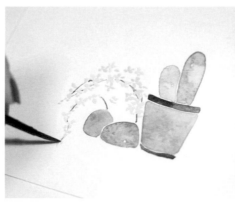

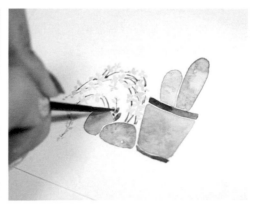

4 迎春花越畫越小，畫出朝下盛開的模樣。越畫到下面，形狀越接近細小點狀。

5 接著畫莖，將花朵連接起來。用細筆沾取綠色顏料，在花朵之間畫上若隱若現的線條。

6 花朵與莖之間會有空隙，在空隙間畫上嬌小渾圓的葉片。

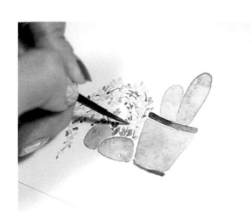

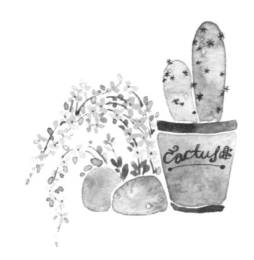

7 最後在迎春花中間點上圓點，畫出花蕊。只要有花蕊，即使形狀不完美，看起來也會像朵花。

每逢春天便會努力綻放的迎春花與默默謹守崗位的仙人掌。透過描繪和煦季節的春天畫作，靜靜感受這個季節。

鬱金香花束

　　由於作畫時反覆使用基礎技法，因此相當適合當作初學者練習的圖案。儘管不是華麗耀眼的花束，但是卻有著迷人魅力與美麗色彩。將整捆花束填滿、不留空隙是繪圖重點。

 SHELL PINK

 PERMANENT ROSE

 BURNT UMBER

 VANDYKE BROWN

 SAP GREEN

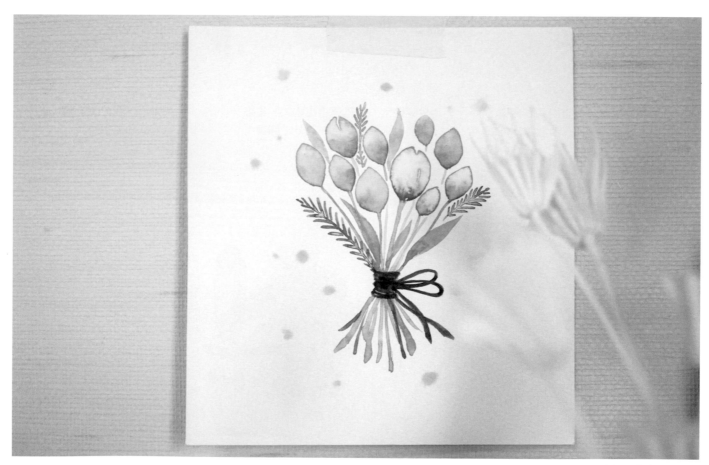

畫紙：華特曼水彩紙

66

 STEP BY STEP

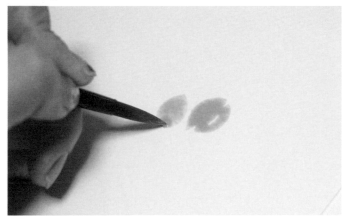

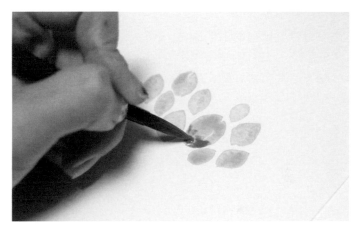

1 　用沾滿水分的水彩筆畫出花蕾狀的鬱金香。要畫許多朵，所以必須間隔一些距離才能畫出漂亮的花束。

2 　顏料乾涸前，在鬱金香下方點上混有深紅色的粉紅色，使其暈染開來。如果顏色太深，只要用乾筆刷輕輕刷拭圖案，將顏色擦去即可。

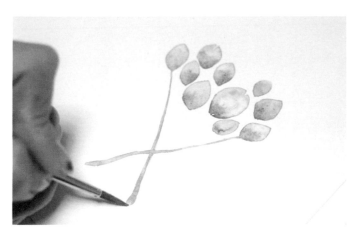

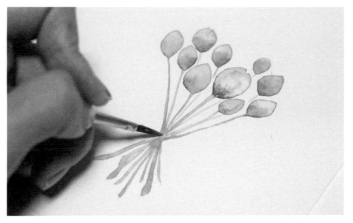

3 　為完成花束，將位於兩端的花莖以 X 字型相連，做出構圖。

4 　接著再讓每朵鬱金香的花莖通過 X 字型的中心。

5　接著將花束畫得更豐富。首先，在花莖之間畫上細長的葉片，以遮住空隙。

6　在鬱金香之間的空白處添加其它顏色與形狀的葉子。作畫時，讓莖延伸到下半部會更自然。

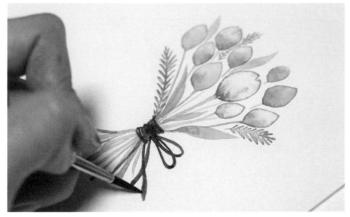

7　最後將花束捆起來。用深棕色畫上 S 型線條。

8　在花束旁邊畫上緞帶就完成了。

草地上的貓

綠油油的草地與一隻貓，就是一幅靜謐的迷人春景。為描繪出貓咪自然的背影輪廓，先輕輕勾勒出草稿後再畫也無妨。

 RAW UMBER

 RED BROWN

PERMANENT YELLOW LIGHT

SAP GREEN

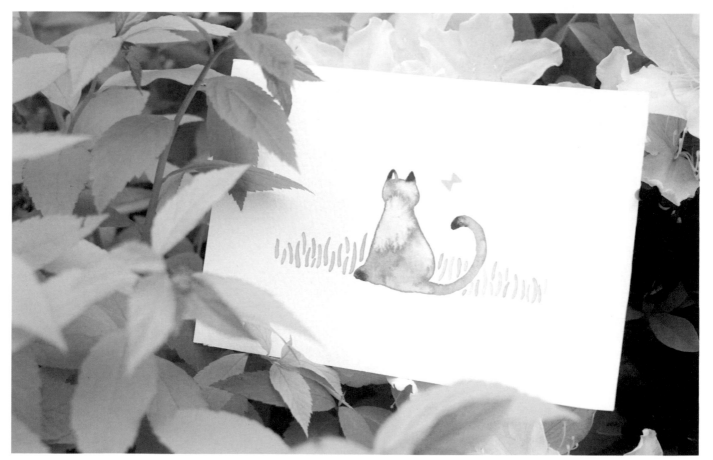

畫紙：華特曼水彩紙

70

STEP BY STEP

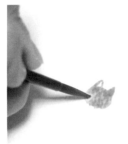

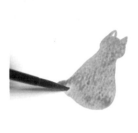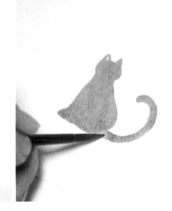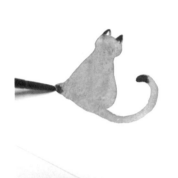

1 沾取淺棕色畫出貓咪頭部，尖耳與圓臉形狀，強調貓咪的可愛。

2 用相同顏色畫字母 D 形狀的渾圓身形，旁邊畫上凸出來的腳也會顯得可愛。

3 畫上貓尾巴。畫捲起來的樣子，或是向外伸得長長的模樣都可以。

4 在貓咪圖案尚未乾涸前，用深棕色在尾巴、腳、耳尖畫出漸層。

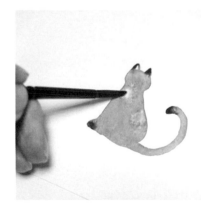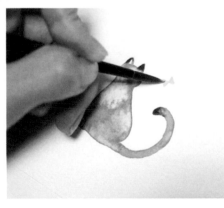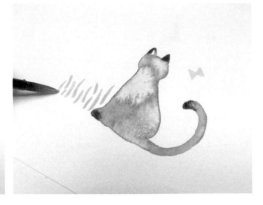

5 只要滴上一滴清水，便能自然營造出貓咪的斑紋。

6 在貓咪身旁畫上蝴蝶結形狀的飛舞蝴蝶。

7 畫上淺綠色短莖，草地就完成了。

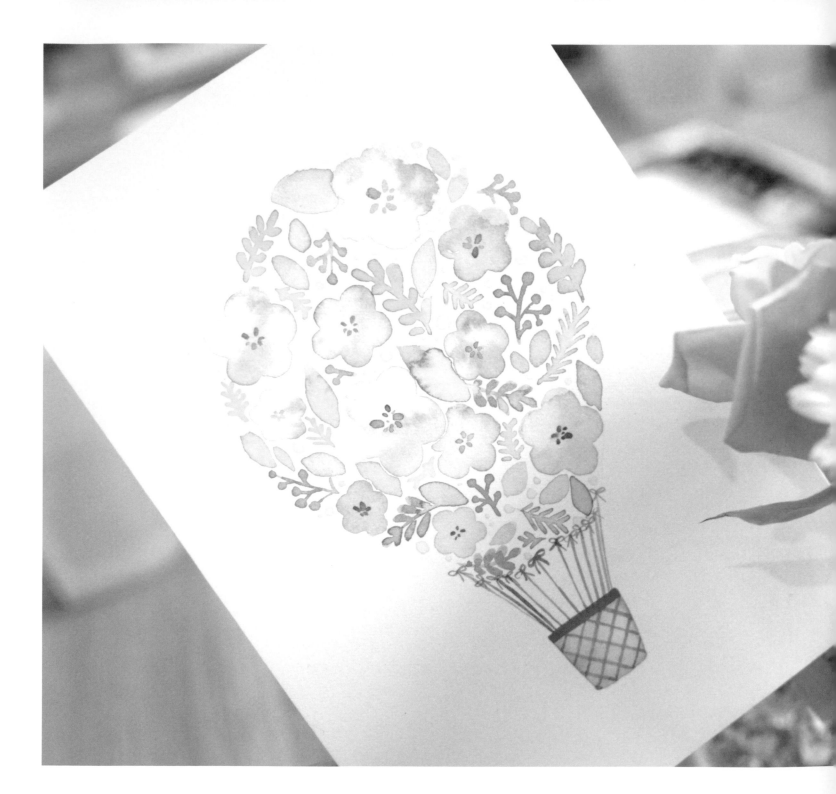

Chapter 3

夏天，綠意盎然的季節

花謝之處長出綠葉，
陽光在巷弄間探頭探腦的夏日。

冰冰涼涼的冰淇淋、恰似湛藍天空的鯨魚，
以及美麗綻放的花朵，一同來感受活力十足的夏天吧！

圓潤可愛的多肉植物

　　來畫帶有斑紋的多肉植物盆栽。多肉植物的種類繁多，試著練習運用相同技法，畫出更多可愛的多肉植物。

 PERMANENT GREEN NO.1

 SAP GREEN

 HORISON BLUE

 VERTICAL BLUE

 CERULEAN BLUE

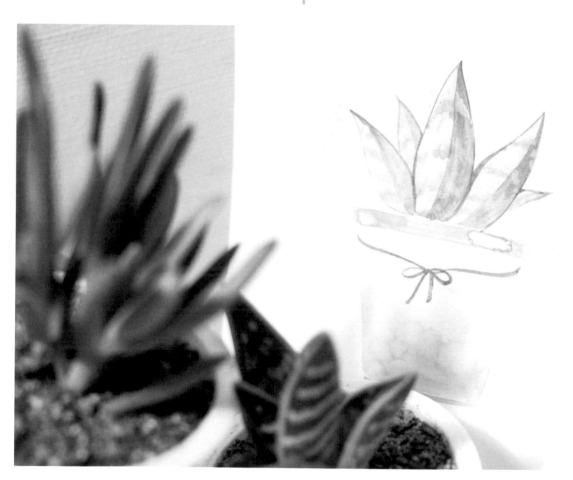

畫紙：日本粉畫紙

 ## STEP BY STEP

1 先用淺灰色畫出梯形形狀的花盆。運用前面學過的滴水法，或是加上更深的顏色畫出漸層，會更漂亮。

2 用較深的顏色在花盆上方與下方畫上一直線，完成花盆外形。

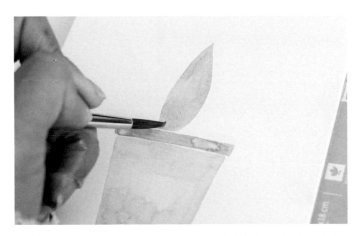

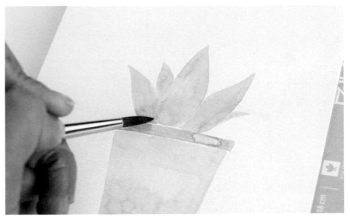

3 用明亮的淺綠色畫出尖葉狀的多肉植物。如果剛才畫的花盆尚未乾涸，可以跟花盆間隔一些距離再畫，避免碰到花盆。

4 在一開始畫好的葉子旁邊畫上大小不等的葉片。

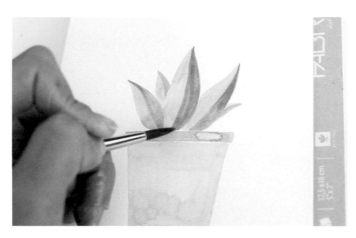

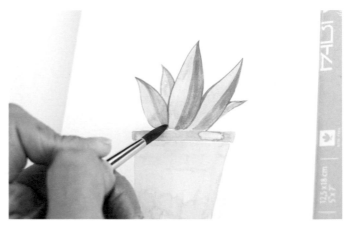

5 用更深一點的綠色在一半的葉片上刷上第二層顏色。
這是增添陰影的步驟，能讓每片葉子看起來更漂亮。
此時應注意別破壞葉子原來的形狀。

6 為使圖案看起來更顯俐落，用深綠色在葉子邊緣勾勒
細線。

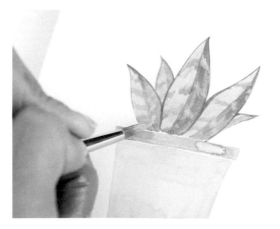

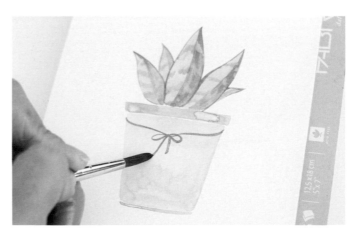

7 用剛剛使用的明亮淺綠色與深綠色調和而成的中間色，
點上點點、畫出紋路。用明亮顏色畫出明暗對比，圖
案會更自然。

8 最後將蝴蝶結繫在花盆上就完成了。畫上其它裝飾花
紋也會很漂亮。

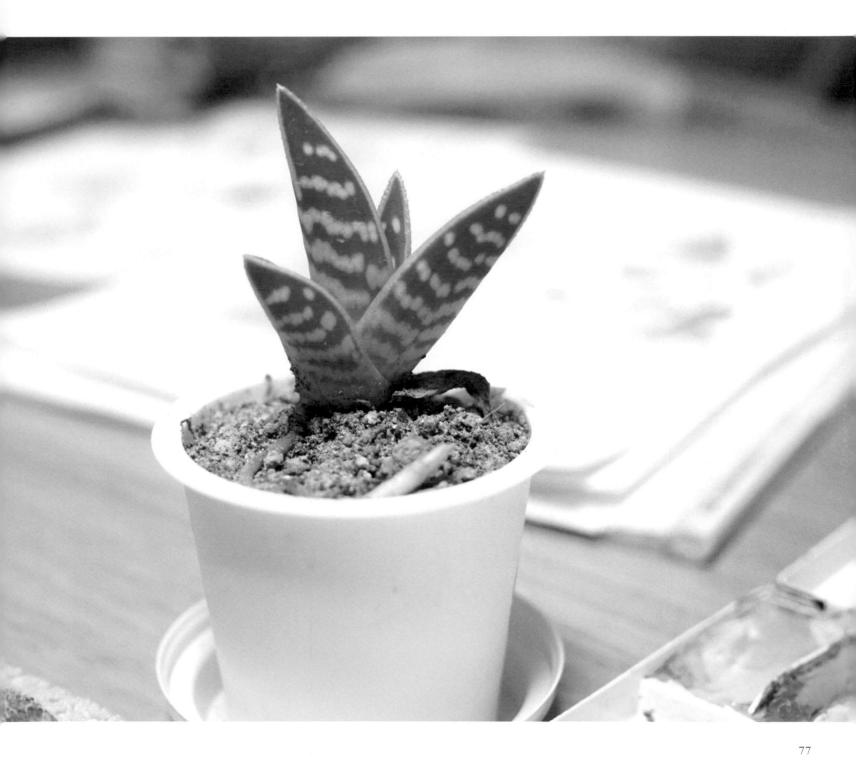

盛開的玫瑰

　　想畫出帶有夏日清新氣息的玫瑰花，水量調整很重要。按部就班慢慢畫，先從鮮明的紅色小花蕾畫起，接著一邊調整水量，一邊畫出大面積、色調淡的玫瑰花。

 PERMANENT ROSE

 BURNT UMBER

 OPERA

 VERMILION

 OLIVE GREEN

 SAP GREEN

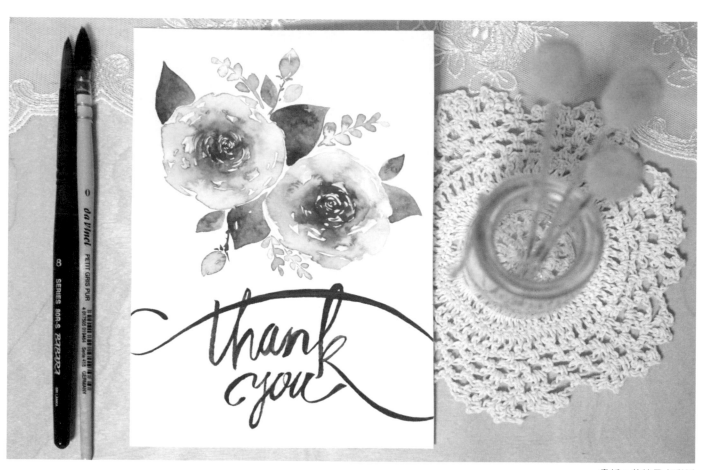

畫紙：華特曼水彩紙

 STEP BY STEP

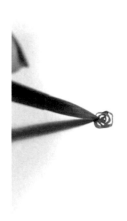

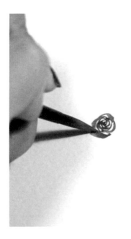

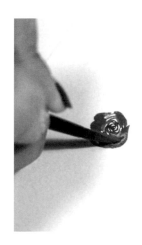

1 用細筆繞圈畫線，像畫蝸牛殼一樣，這將成為玫瑰的中心部分。

2 繞三、四圈後，如果空白處太多，可以在中間多畫一些細線。

3 接著施力在水彩筆上，繞圈畫粗線。

4 越往外圍畫，畫的線越長越粗。

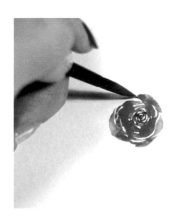

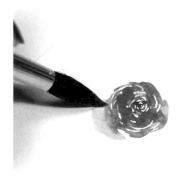

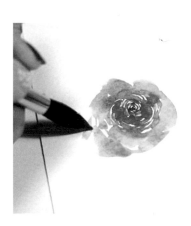

5 在空隙間交錯畫上細長、渾圓的線條，以填滿縫隙。繞圈的方向要和之前一致，畫出來才自然。

6 接著用刷頭較大的水彩筆，沾取比一開始淡的顏色畫花瓣。作畫時，與之前畫的線條相連，美麗的漸層就完成了。

7 亦可在大花瓣之間畫小花瓣，跳過此步驟也無妨。

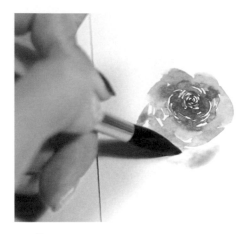

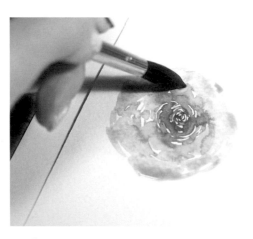

8 畫上最外圍的線條，將圓形完成。水沾多一點，並用淡淡的顏色畫出，就能呈現美麗的漸層。

9 若想加些點綴，可將清水滴在大面積上，讓它自然暈染開來。

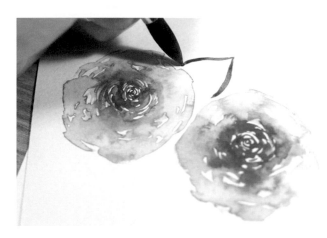

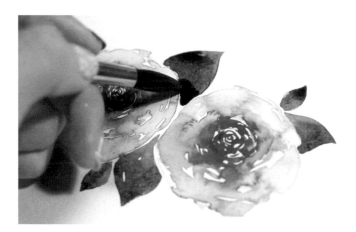

10 在花的四周畫上大葉片，讓圖案更豐富。如果畫了兩朵以上的玫瑰，可將葉子穿插在花朵彼此相連的位置。

11 在葉子上添加深棕色，畫出漸層。

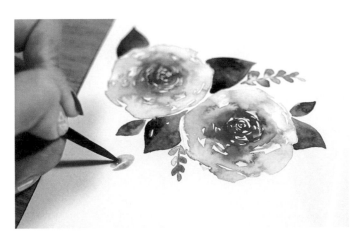

12 畫上渾圓的水滴狀花蕾，增添豐富感。若追求的是簡單俐落的插圖，跳過此步驟也無妨。

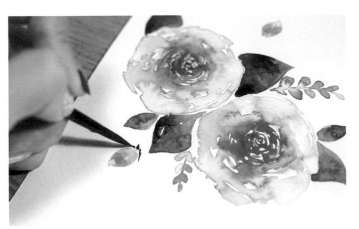

13 在花蕾下方畫上幾條短線，呈現花萼形狀。

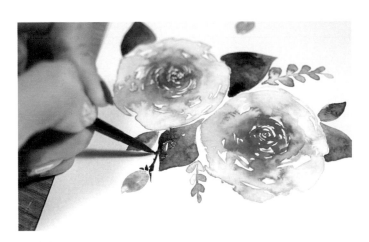

14 最後將花蕾的莖穿插在花與葉片之間就完成了。

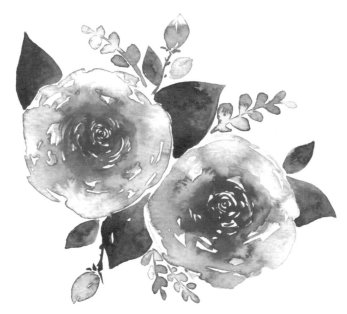

綠葉花束

　　用深淺不同的綠色畫出豐富的綠葉,並綁上可愛的蝴蝶結,讓人感受到清新氣息。按照順序畫出最前面的蝴蝶結和葉子,畫起來會更得心應手。

 PERMANENT
YELLOW LIGHT

 PERMANENT
GREEN NO.1

 RAW UMBER

 GREENISH
YELLOW

 VIRIDIAN

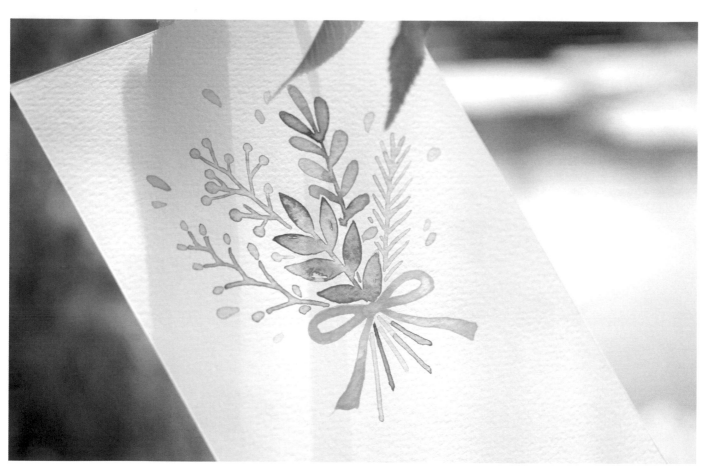

畫紙:華特曼水彩紙

 STEP BY STEP

1 畫花束之前,先畫蝴蝶結。用黃色畫出蝴蝶結一端的線圈。

2 以相同比例畫出另一端的線圈,並在中間交會。

3 朝下畫出長蝴蝶結,尾端畫得寬一點會更顯生動自然。

4 蝴蝶結尾端滴上深黃色顏料,畫出漸層。

TIP

如果畫筆一直來回刷拭濕畫紙表面,紙張會翹起來,因此須注意不要用畫筆反覆畫同一個地方。

5 如果水分太多,先壓掉水彩筆上的水分,再輕輕刷拭顏料表面。

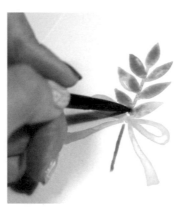

6 接著先畫位於最前端的葉子。畫出作為基準的細莖。

7 最前端的部分畫上葉子。此時應注意別讓顏料乾涸。

8 畫上兩邊對稱的葉子。如果作畫時覺得水好像快乾了，可用筆尖輕壓圖案表面。

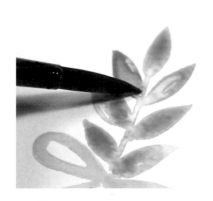

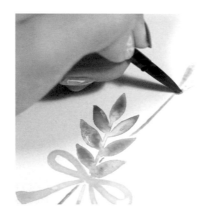

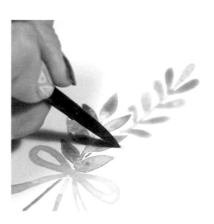

9 滴上一滴清水以增添自然紋路，亦可用其它顏色畫出漸層。

10 在畫好的葉子旁，畫第二支綠葉。像前面畫的方式一樣，先畫莖，再畫葉。

11 畫上與之前形狀不同的葉子，花束將會更豐富。顏料乾涸前，滴上較深的棕色顏料，製造漸層變化。

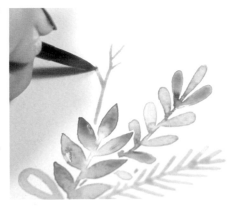

12 接著畫松針葉。與前面一樣先畫莖，再畫出長得像細線般的葉子。

13 顏料乾涸前，滴上一滴水。現在不用多做說明，也能感受到水彩畫的魅力吧？

14 沾取不同的顏料，隨心所欲的畫上延伸的枝椏。

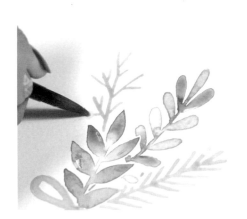

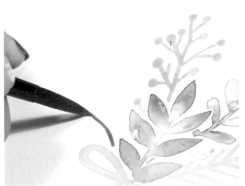

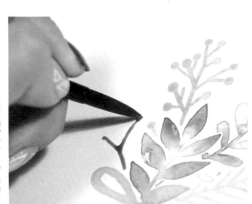

15 在枝椏末端掛上圓形果實。

16 最後畫上 Y 字型的莖。

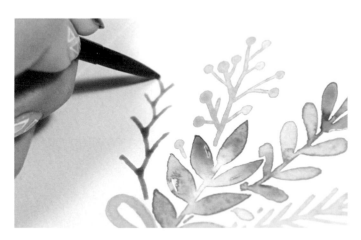

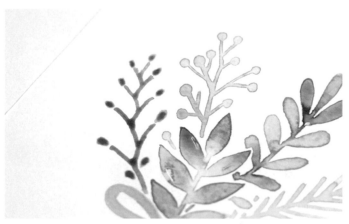

17 交錯畫上 Y 字型的莖。如果覺得形狀太難畫，朝順眼的方向畫即可。接連畫上形狀交錯的莖，就會畫出照片中的樣子。

18 接著在莖的末端點上宛如紅色果實的點點收尾。

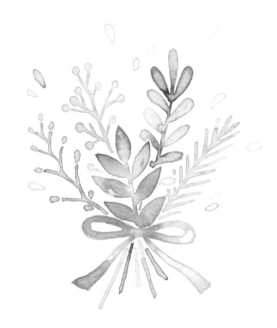

19 如果想讓畫面更豐富，可以在四周點上黃點。

甜筒冰淇淋

炎炎夏日最想吃的就是冰淇淋。畫這幅圖案時必須等待風乾的速度，因此作畫時要保持耐心喔。塗上各式各樣的顏色，就能完成不同風味的冰淇淋，跟著步驟慢慢練習吧！

 SHELL PINK

 PERMANENT ROSE

 RED BROWN

PERMANENT YELLOW LIGHT

 RAW UMBER

 HORISON BLUE

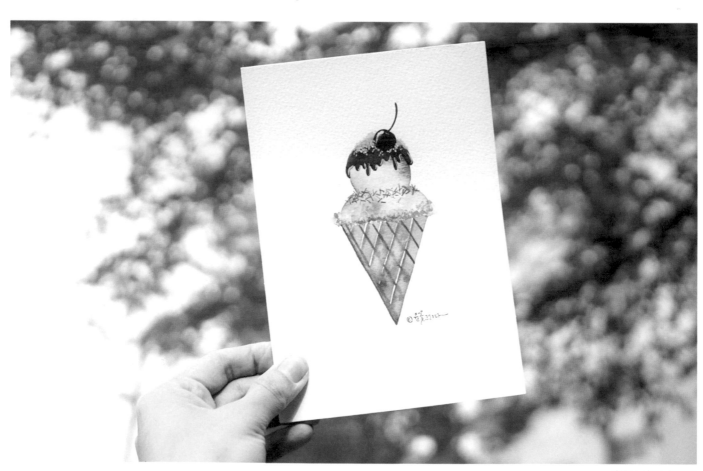

畫紙：中目水彩紙

 STEP BY STEP

1 上半部畫一個圓形、下半部畫較大的半圓形並填滿色，再用筆尖輕點下半部的邊緣。

2 用比第一次還深的顏色畫出漸層。

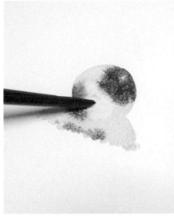

3 接著滴一滴清水。

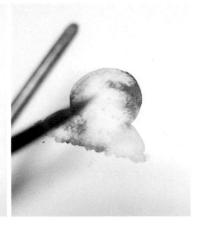

4 用水彩筆沾取明亮的檸檬色，和其他筆桿互敲，產生零星的點點。

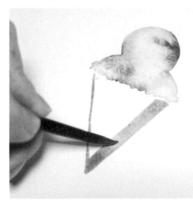

5 等待冰淇淋風乾的同時，來畫甜筒餅乾。先抓出 V 字型的形狀，再朝斜線方向畫出有寬度的粗線。

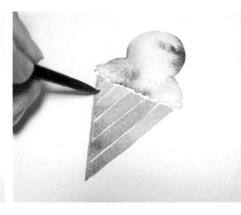

6 重複畫出相同寬度的斜線，它將成為甜筒餅乾的一部分。

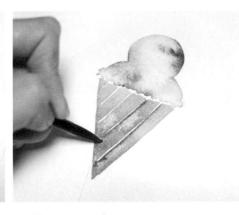

7 用深棕色在剛才畫好的花紋某側邊緣上畫細線，做出陰影效果。

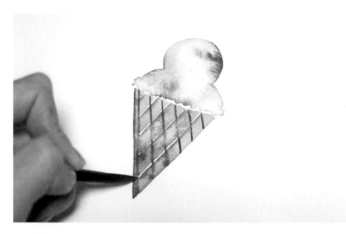

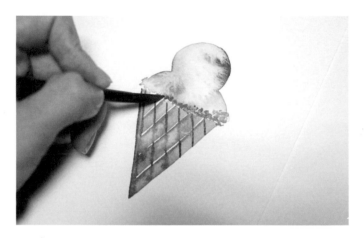

8　用相同深棕色畫反方向的斜條紋。寬度跟一開始畫的
　　甜筒餅乾一樣會更好。

9　如果冰淇淋已經完全風乾，用一開始畫漸層的深色顏
　　料輕點下方，就能勾勒出如同用挖冰杓挖起來的感覺，
　　注意不要畫得太誇張。

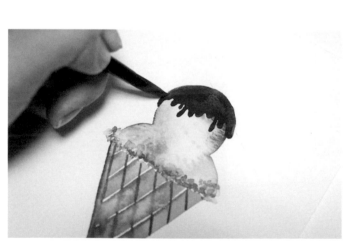

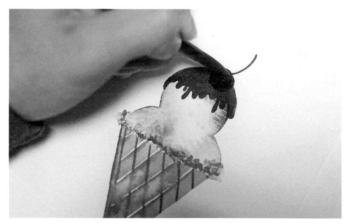

10　冰淇淋上方淋上糖漿。畫筆沾滿濃烈的深色顏料，接
　　著畫上貌似要流下來的糖漿。

11　在頂端畫上顏色更深的圓形櫻桃。圓形櫻桃上面加上
　　細長的梗會更自然。

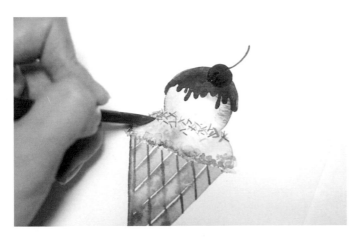

12 糖漿下方畫短線，呈現糖果般的效果。可隨心所欲畫
　　上各種顏色與不同方向。

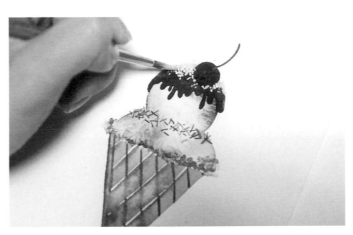

13 糖漿上方添加圓形糖果。用調和白色的黃色畫點點，
　　如果沒有混入白色，將難以畫出理想的顏色。

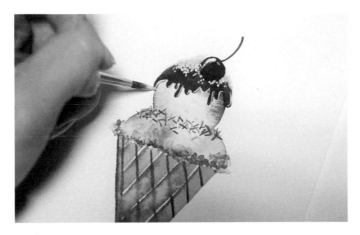

14 最後在糖漿上畫陰影收尾。在糖漿某側畫上白色的明
　　亮部分，亦可畫在櫻桃上。

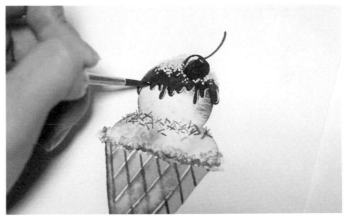

15 用深紅色在明亮部分的對面畫陰影就完成了。

新生 *Baby*

這幅插圖相當適合畫在期許生產順利或道賀新生的手寫卡上。寶寶被裹在柔軟的開襟上衣內，紅潤臉蛋與緊閉雙眼是繪圖重點，畫上朦朧的漸層會更惹人喜愛。

 PERMANENT YELLOW LIGHT

 HORISON BLUE

 CADMIUM YELLOW ORANGE

 PEACOCK BLUE

 RAW UMBER

 VANDYKE BROWN

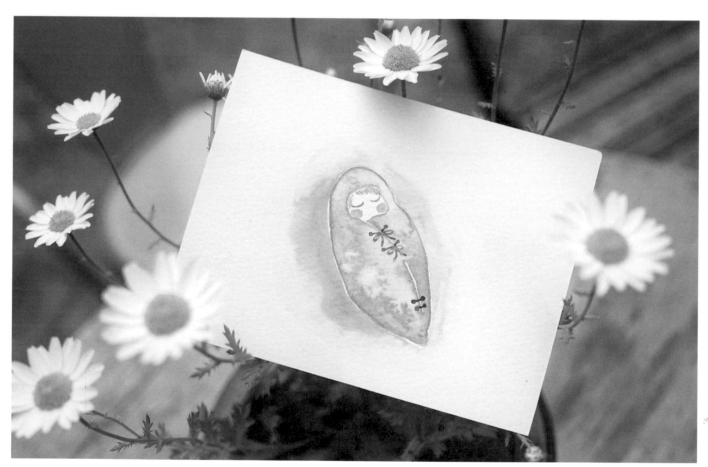

畫紙：華特曼水彩紙

92

 STEP BY STEP

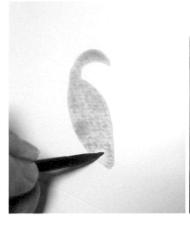

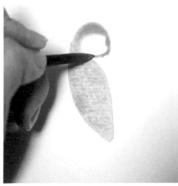

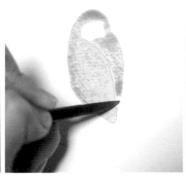

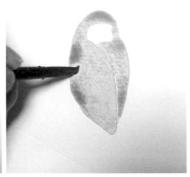

1 先畫一邊的開襟上衣。亦可先用鉛筆簡單打好草稿再上色。

2 畫開襟上衣時，應注意鼓起來的臉頰部分。

3 畫完剩下的部分，將外形完成。

4 用比一開始深的顏色畫漸層，也可使用滴水法或擦拭法。

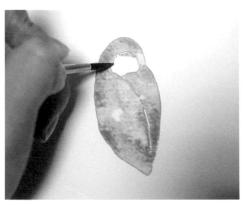

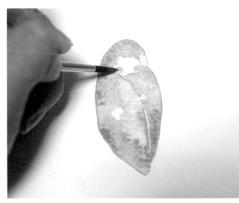

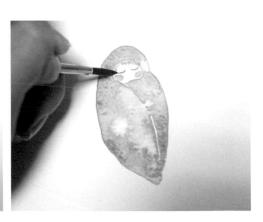

5 先從臉開始畫起。在上方畫出短短的瀏海。

6 為強調可愛感，將臉頰畫得鼓鼓的。用橘紅色系或粉紅色系會更好。

7 最後畫上緊閉的雙眼，為加強細節，也畫上短短的眼睫毛。

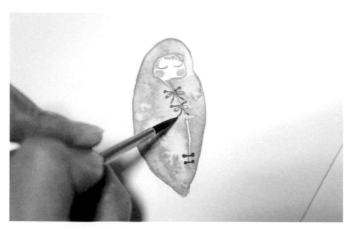

8　接著將蝴蝶結和鈕扣點綴在開襟上衣上。

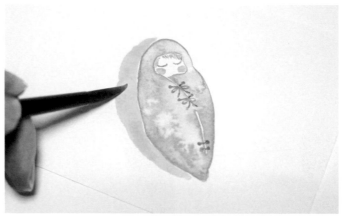

9　用鮮黃色畫出背景。為避免水分乾掉，先調和適當水量，再大範圍上色。

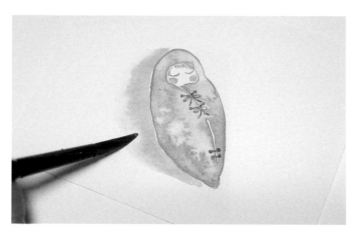

10　稍微壓掉洗淨的畫筆上的水分，接著輕輕刷拭黃色區塊底端，自然的漸層就完成了。

TIP

勾勒渾圓外形，以強調年幼嬰兒的可愛模樣。最後畫漸層時，畫一次就重新擦拭一次筆刷，擦掉筆刷上沾到的顏料後再繼續畫。

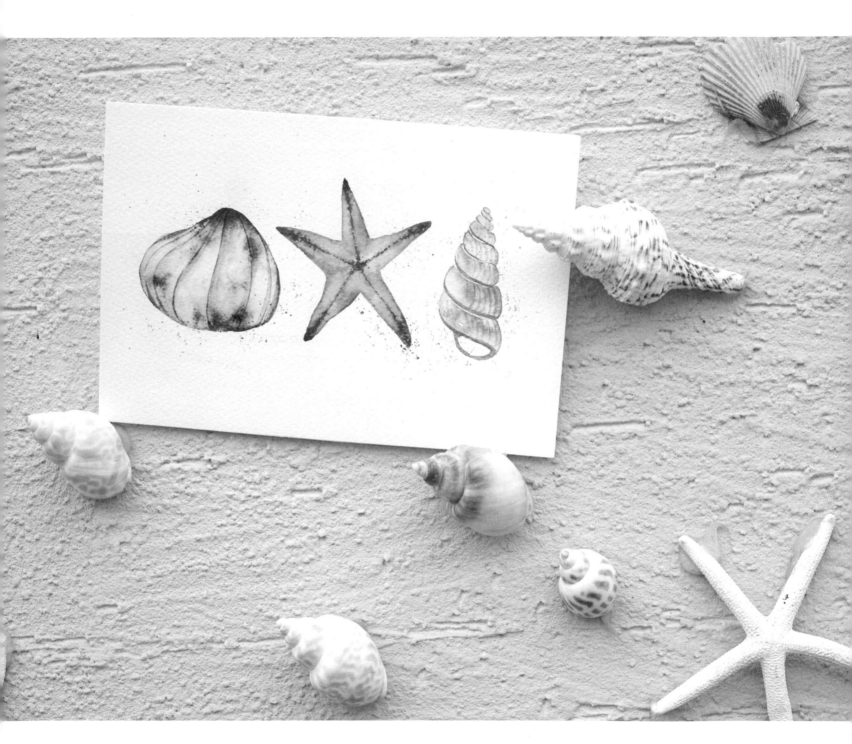

藍色鯨魚

　　這是一條渲染得十分美麗的鯨魚。運用藍色漸層，畫出清新夏日的海洋氣息。一開始先塗上滿滿的水再畫，作畫時才不會乾涸。

VERTICAL BLUE　　HORISON BLUE

CERULEAN BLUE　　MINERAL VIOLET

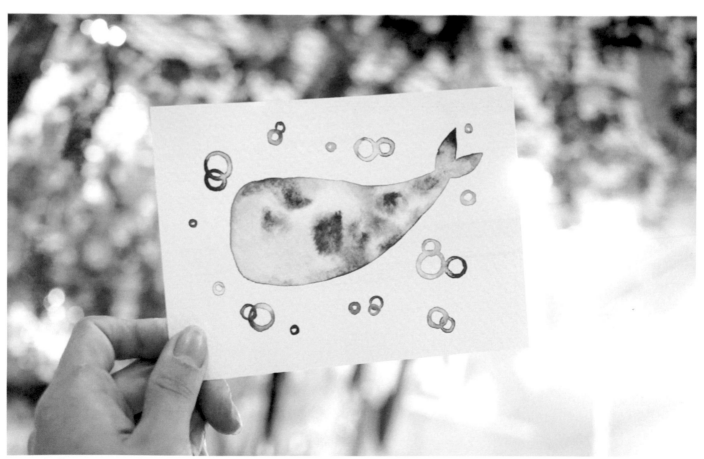

畫紙：華特曼水彩紙

 STEP BY STEP

1 先沾清水勾勒出鯨魚形狀。

2 用明亮的天空藍勾勒輪廓。有水跡和沒有水跡的部分一起畫，才能畫出鮮明的輪廓。

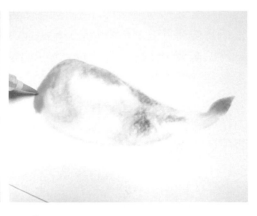

3 接著畫上較深的天空藍。此時應預留局部空白，上色時才能營造出美麗的渲染效果。

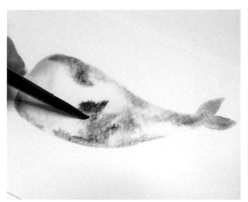

4 最後塗上用來點綴的深紫色，鯨魚就完成了。

5 如果覺得鯨魚看起來很寂寞，可用前面使用過的顏色畫出氣泡。先從淺色畫起。

6 在剛才畫的氣泡乾掉之前畫上深色氣泡，完成漸層。

夏日海星

炎炎夏日，放假的某一天，來畫來自大海的可愛海星吧！它將會是一幅足以突顯夏日氛圍的圖畫。在細長的星形上方營造點狀花紋，製造陰影效果，就能輕鬆畫出海星。

 PERMANENT YELLOW DEEP

 CADMIUM YELLOW ORANGE

 VERMILION(HUE)

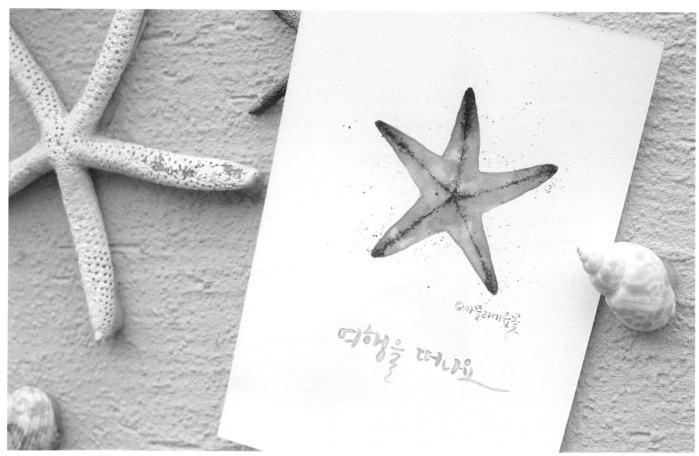

【出發去旅行吧！】

畫紙：日本粉畫紙

 STEP BY STEP

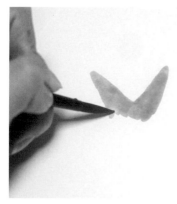

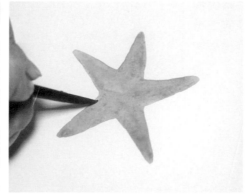

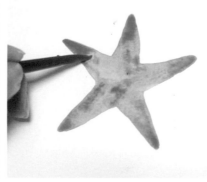

1 先畫星形。筆刷吸飽水分後，逐一畫上長條狀。

2 完成星形後，若有比例不對的地方，可以稍作補強。如果水分尚未乾掉，就不會留下修補過的痕跡。

3 滴上深橘色顏料，增加彩度。滴在想滴的地方，不是末端也無妨。

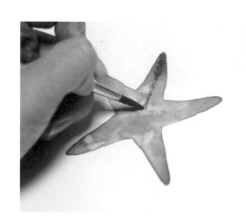

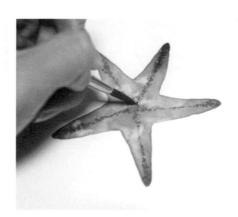

4 待海星完全風乾後，用畫漸層時使用的深橘色，從每個稜角往中心處點上點點，讓點點彼此相連。

5 待第一層完全風乾後，再用深紅色點出面積更小的點點。

6 用剛剛畫圖時所使用的顏色，寫下想表達的句子，讓小卡更有意境。以顏料寫下手寫字，便能營造出不同感受。

罌粟花花園

　　帶有神秘氣息的罌粟花，以鮮黃色畫出夏日清新氣息。作畫時，應細心勾勒出像波浪般起伏的上半部與渾圓飽滿的下半部。畫出朱紅色的漸層會更顯高雅。

 CADMIUM YELLOW ORANGE

 PERMANENT YELLOW LIGHT

 OLIVE GREEN

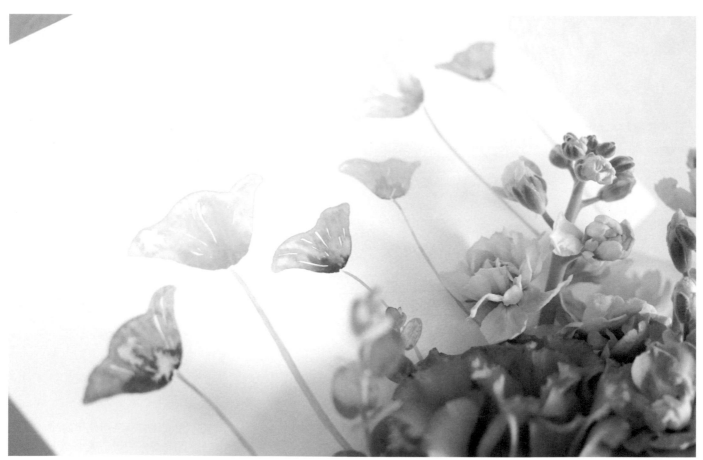

畫紙：華特曼水彩紙

 STEP BY STEP

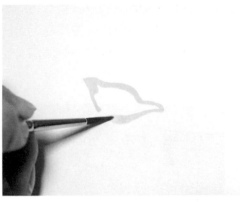

1 先用亮黃色勾勒花朵上半部，畫出如波浪般輕輕盪漾的曲線。

2 曲線兩端往內側勾入。

3 兩側畫出如雞尾酒杯般的圓弧線條。亦可畫各種不同的形狀，不用跟圖片一樣也無妨。

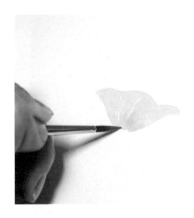

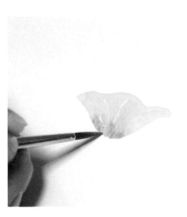

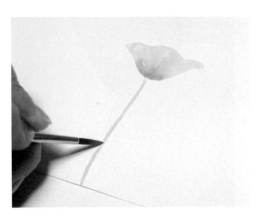

4 將裡面填色，並留下一些空白直線。

5 下端用淺橘黃刷上第二層。

6 最後畫上形狀微彎的細莖即完成。

翠綠龜背竹

　　來畫象徵夏天的翠綠龜背竹的葉子。為營造各種顏料呈現出的美麗漸層，可使用吸飽水分的畫筆大膽作畫。顏料乾涸前，亦可輕輕彈上透明水珠。

 PERMANENT GREEN NO.1

 VIRDIAN

 OLIVE GREEN

 GREENISH YELLOW

 BURNT SIENNA

SAP GREEN

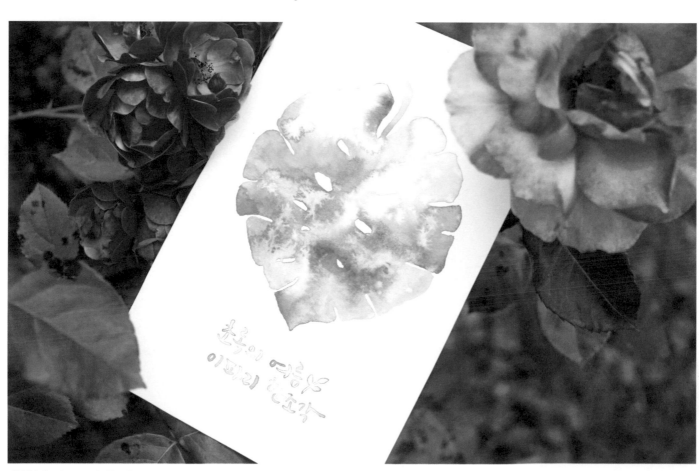

【翠綠的夏天，一片葉子】

畫紙：中目水彩紙

102

 ## STEP BY STEP

1 龜背竹的形狀很重要，所以可先以鉛筆打草稿。先勾勒出整體的圓形大葉片。

2 在大大的草稿圖上畫出細節。仔細勾勒裂開的葉片與中間的裂縫，畫得不好也無妨。

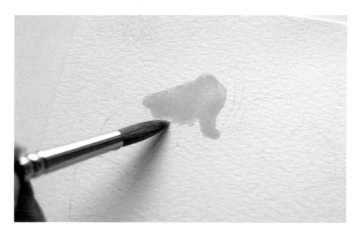

3 一旦塗上顏料，鉛筆線稿就擦不掉了，因此先輕輕擦掉草稿再畫。用沾滿水的淺綠色沿著龜背竹的輪廓上色。

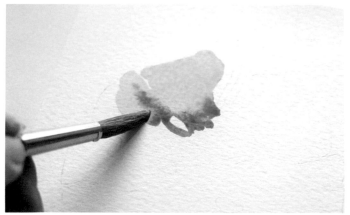

4 接著用樹綠色勾勒未乾的淺綠色邊緣。重複此步驟，畫上帶有棕色的橄欖綠、又深又暗的草綠色等各種葉子的顏色。

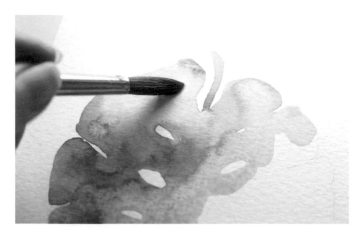

5　偶爾在顏料未乾的部分滴上清水，使其產生紋路。

6　完成上色後，輕輕敲打沾有清水的水彩筆，增添暈染感。若是喜歡簡潔風格的龜背竹，亦可跳過此步驟。

7　用葉子使用過的顏色書寫手寫字。透過細膩渾圓的手寫字來呈現碧綠夏天。

8　假如不滿意文字效果，亦可運用水彩畫技巧，妝點華麗紋路，如此一來，單調的手寫字便能更加生動漂亮。

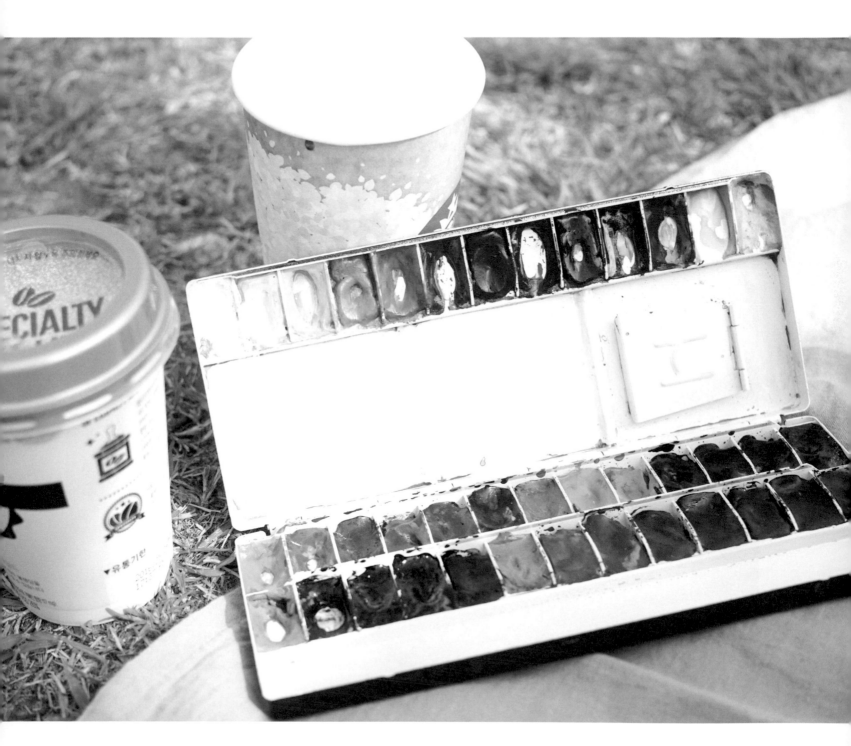

LEVEL ★★★

花圈邀請卡

　　這是利用美麗粉紅色花朵所製成的花圈邀
請卡。少量的花朵與綠葉，就能畫出討人喜愛
的圖案。若想迅速畫出花圈，可以先畫完花再
畫葉子，葉子全部畫好後再畫果實。

 SHELL PINK

 PERMANENT ROSE

 PERMANENT YELLOW LIGHT

 PERMANENT GREEN NO.1

 SAP GREEN

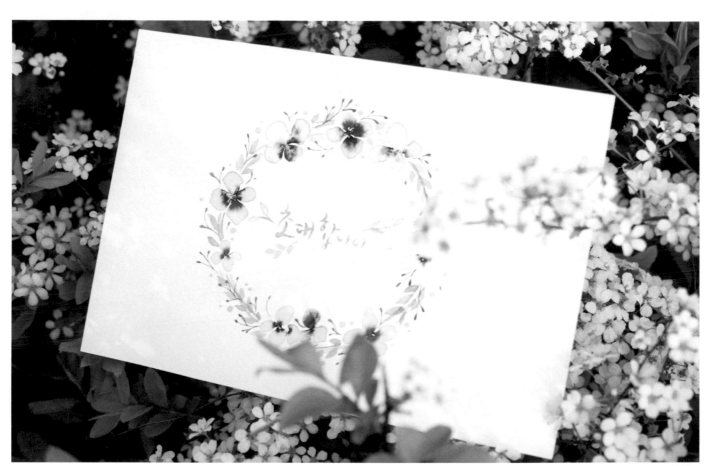

【誠摯邀請您】

畫紙：細目水彩紙

 ## STEP BY STEP

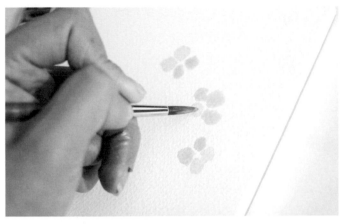

1 用沾滿水的淺粉紅色畫上彼此相隔的圓形花瓣。可自由畫上想要的片數與形狀，不過花瓣之間必須保持間隔。

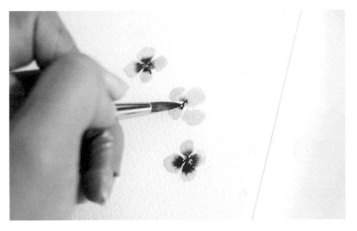

2 接著在每片花瓣中間，用幾乎沒有水分的深紅色畫上細線。如果粉紅色花瓣尚未乾涸，將會呈現出夢幻般的漸層效果。

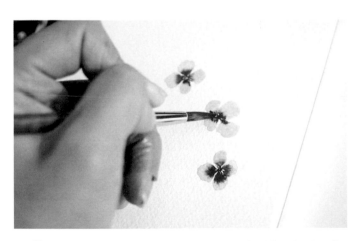

3 為使花瓣自然相連，從每片花瓣往中間畫上細線，使之聚集。

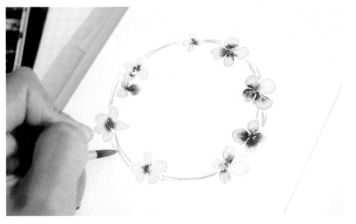

4 花朵畫好後，畫上細莖，勾勒出圓弧形，花圈即完成。

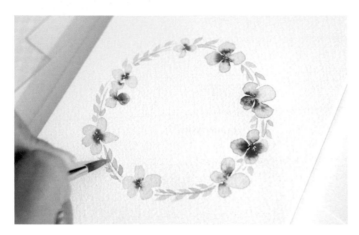

5 以莖為中心，畫上葉子，營造花圈的豐富度。

6 在略顯單調的地方畫上深色果實。在細線末端點上小小的圓點，即可輕鬆畫出果實。作畫時，將線的末端穿插在花朵或葉片之間，會更自然。

7 最後在縫隙間增添黃色圓點，完成漂亮的花圈。

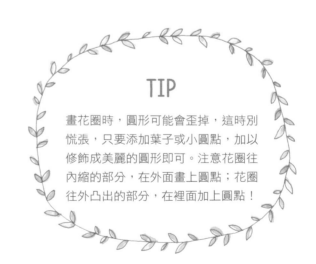

TIP

畫花圈時，圓形可能會歪掉，這時別慌張，只要添加葉子或小圓點，加以修飾成美麗的圓形即可。注意花圈往內縮的部分，在外面畫上圓點；花圈往外凸出的部分，在裡面加上圓點！

向日葵

　　點上小圓點，拼湊出大圓，周圍再用短線填滿，盛開的向日葵就完成了。只要一滴水、一滴深色顏料，就能完成可愛的向日葵。

 PERMANENT YELLOW LIGHT

 PERMANENT YELLOW ORANGE

 BURNT UMBER

 SAP GREEN

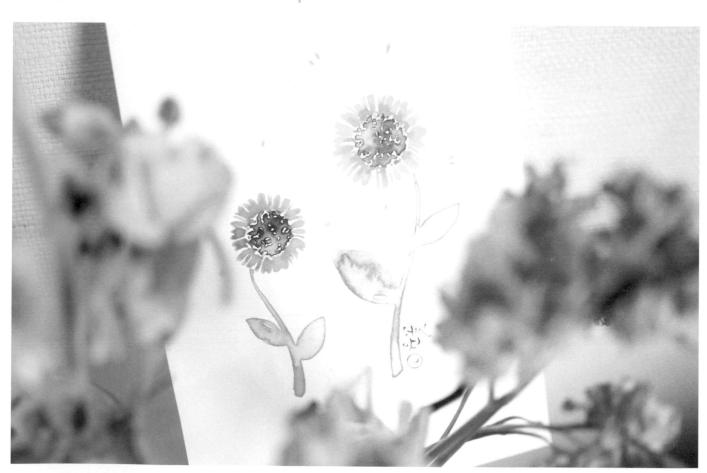

畫紙：日本粉畫紙

 STEP BY STEP

1 點上棕色小圓點，畫出葵花籽。構成花蕊的圓點畫大一些會更可愛。

2 花蕊完成了。按著滴上清水，營造花紋。

3 花蕊風乾後，用黃色畫短線以畫出花瓣。作畫時，先畫十字形的花瓣，圖案將會更勻稱。

4 存線條與線條之間各畫上一片花瓣，以達到平衡協調。

5 接著將花瓣之間填滿。畫上粗細不等的花瓣，讓花瓣更豐富。

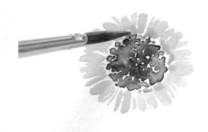

6 如果花瓣尚未乾涸，可在內側點上橘黃色，畫出陰影。

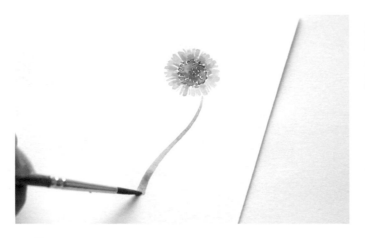

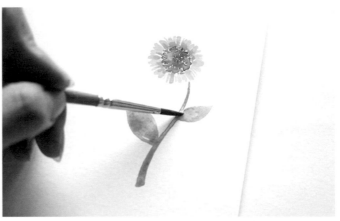

7 花朵完成了。接著往下延伸畫出細長的莖，往下畫的同時，逐漸增加粗度，增加穩定感。

8 在莖的旁邊畫上葉子，接著滴一滴清水，美麗向日葵就完成了。

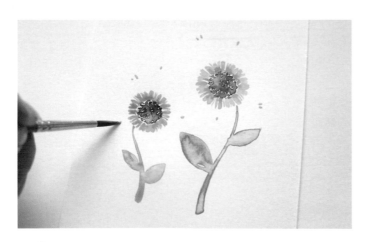

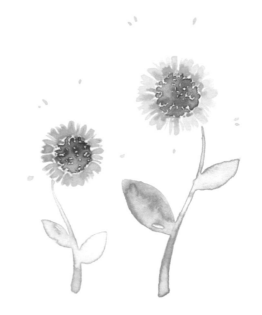

9 最後點上顏色貼近向日葵鮮黃色花瓣的小點收尾，讓圖案更豐富。

Chapter 4

秋天，舒適涼爽的季節

適合與徐徐微風一起散步的季節，
路上街景也悄悄換了模樣，
讓人想在圖畫紙上將滿滿的秋意畫下。

宣告秋天來臨的楓樹，
象徵和平的橄欖枝所編織而成的花圈，
甜美可口的馬卡龍與巧克力棒，
我們的秋天遠比想像中美好。

薰衣草

由大大小小的圓點聚集而成的薰衣草，簡單形狀搭配基礎技法就能完成。如果想要像下圖一樣將莖埋起來，只要先把薰衣草畫好，最後再一口氣畫完莖的部分即可。

 PERMANENT ROSE

 MINERAL VIOLET

 CRIMSON LAKE

 OLIVE GREEN

 SAP GREEN

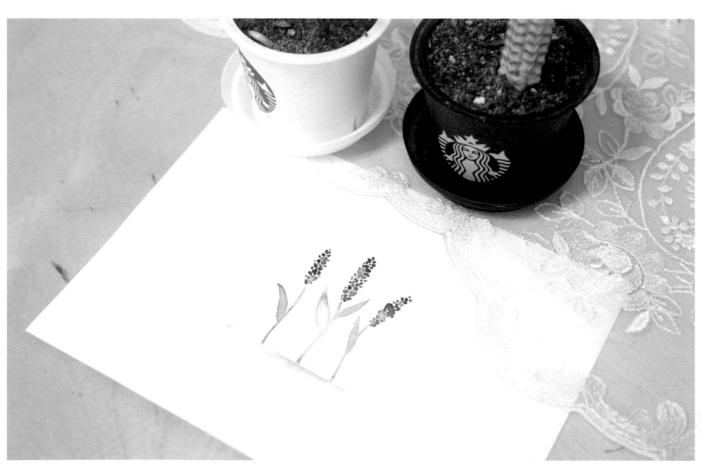

畫紙：細目水彩紙

STEP BY STEP

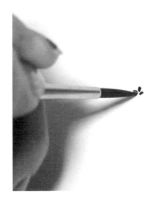

1 大大小小的點聚集而成的薰衣草。一開始先畫二顆緊連的小點，將中心抓出來即可。

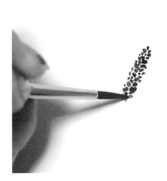

2 慢慢往下延伸，並點上大小不等的點點。

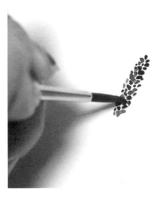

3 從中間部分再往兩側點上小點，讓薰衣草更飽滿。

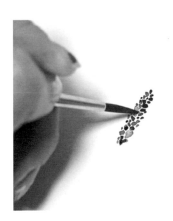

4 如果薰衣草尚未乾涸，可疊上其它顏色，將顏色混合。

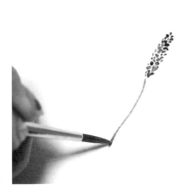

5 在薰衣草下方畫細莖。

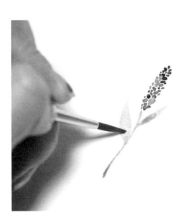

6 兩側加上細長的葉子，讓圖案更顯自然。

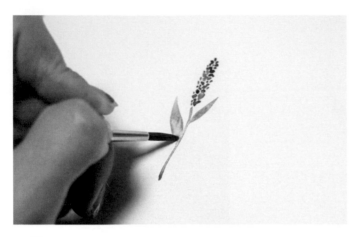

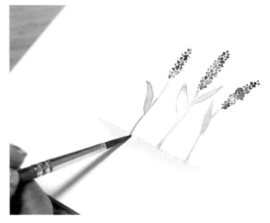

7　在葉片上滴一滴清水，製造紋路，薰衣草就完成了。
　接下來若想畫花朵眾多的薰衣草田，可遵照以下步驟。

8　跟照片一樣，畫出與薰衣草的莖相連的地面。若是將
　薰衣草一株一株分開畫好，接著才畫地面，莖會全部
　乾掉，圖案就會顯得不自然。因此，先將莖以外的薰
　衣草畫好，之後再另外畫相連的莖。莖畫好後，接著
　再畫大面積的土地。

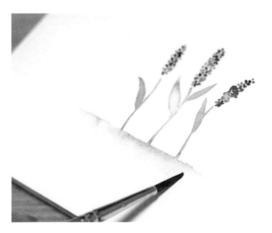

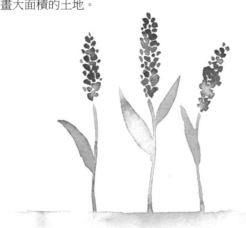

9　最後壓掉洗淨的水彩筆上的水分，再輕刷圖案下方，
　自然的漸層就完成了。

嬌柔的洋牡丹

　　來畫如棉花糖般蓬鬆柔軟的花朵。為展現美麗的渲染效果，先刷上清水，再從淺色依序上色。上色後與風乾後的漸層效果不太一樣，因此請耐心等候風乾時間。

SHELL PINK　　PERMANENT RED　　SEPIA

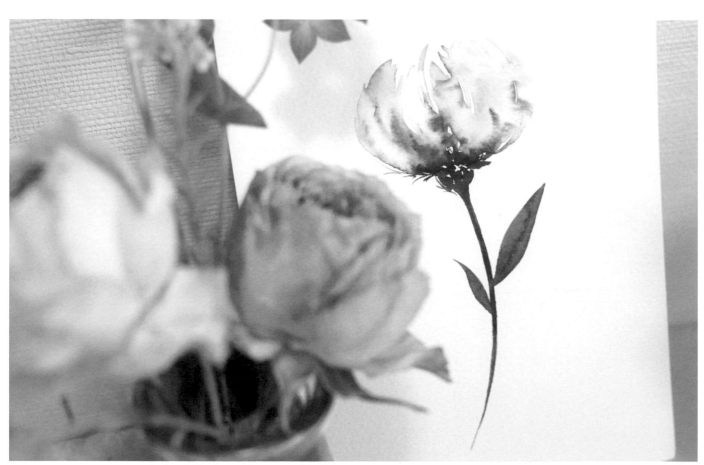

畫紙：細目水彩紙

 STEP BY STEP

1 為呈現棉花糖般的柔軟感，先刷上
一層清水，形狀不漂亮也無妨。

2 先用淺粉紅色畫花的外形。粗線與
細線交錯，畫出來才自然。

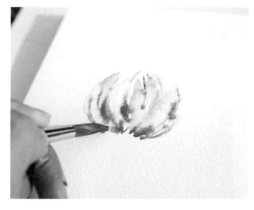

3 接著用深粉紅色畫在局部，特別是
下半部，可多刷上一些漸層。

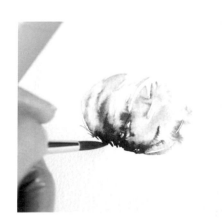

4 用深棕色輕輕描繪花的最下方。

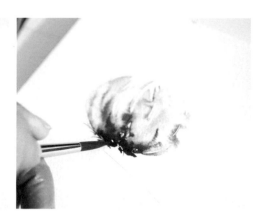

5 用同樣的顏色畫短線，畫出花萼，
形狀跟範例不同亦可。

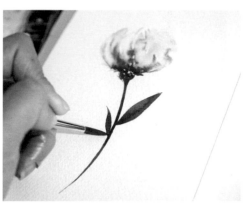

6 大膽地以極快速度往下畫線，再加
上葉片，洋牡丹就完成了。

黃 澄 澄 的 新 月

　　家人團聚的中秋節，我們來畫月亮吧！只要畫出漂亮的形狀，再反覆運用基礎技法即可完成。善加運用技法，就能畫出各種不同形狀與顏色的月亮。

 PERMANENT
YELLOW LIGHT

 CADMIUM
YELLOW ORANGE

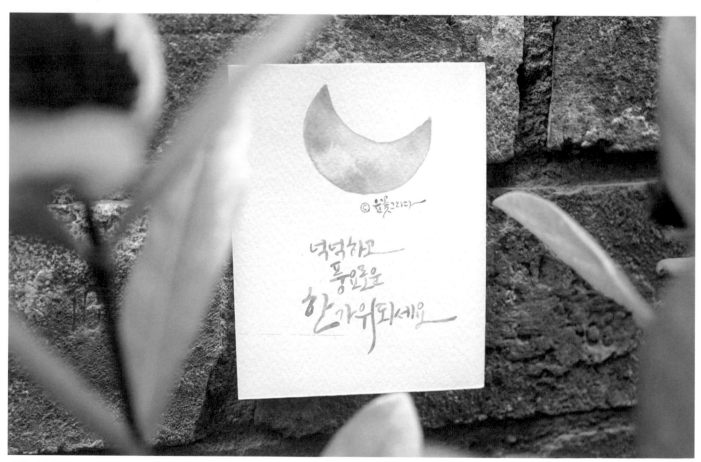

【豐厚富饒的中秋佳節愉快】

畫紙：華特曼水彩紙

STEP BY STEP

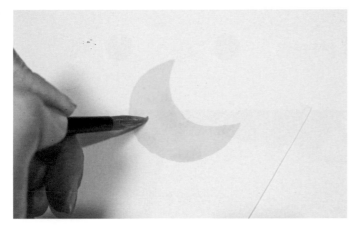

1 用明亮的鮮黃色畫出月亮形狀。可以隨喜好畫滿月形
或半月形。

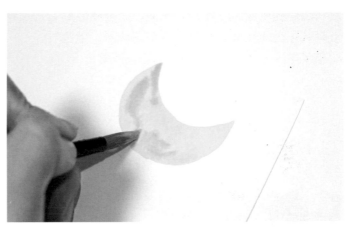

2 畫上基礎技法中學過的漸層，在前面畫好的鮮黃色尚
未乾涸前，在局部刷上淺淺的橘黃色。

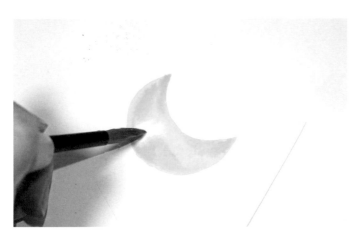

3 為呈現明亮皎潔的月亮，滴一滴清水，再輕輕擦拭掉。

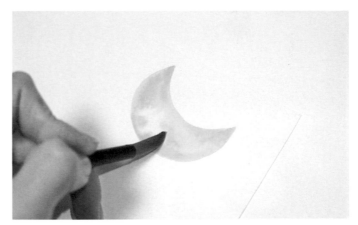

4 接著用拭去水分的乾淨筆刷慢慢刷拭水滴四周，此時
應注意切勿一直刷相同位置。

秋天的楓樹

　　這是運用渲染法繪製的楓樹。光是輕輕點上顏料，就能完成獨一無二的美麗漸層。上色時預留空白，將會呈現更自然的渲染效果。

RAW UMBER　　BURNT UMBER　　VANDYKE BROWN

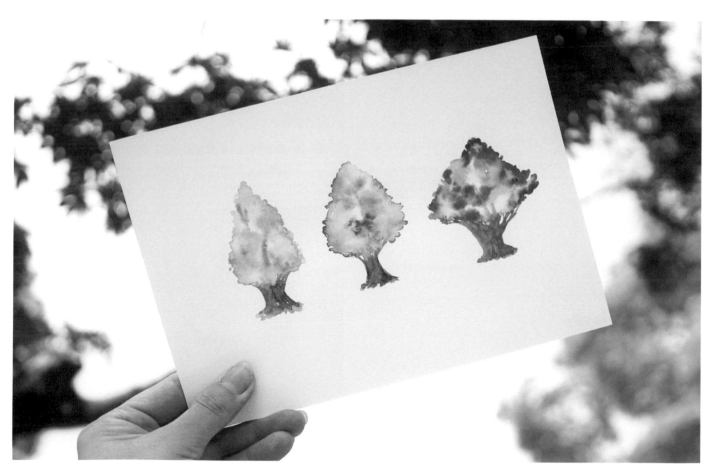

畫紙：日本粉畫紙

 STEP BY STEP

1 為呈現楓葉的美麗色調，先用清水畫出樹的形狀。作畫時，圖案應小於預計要畫的大小。

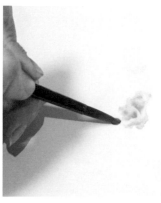

2 用淺棕色隨意刷拭清水內側與邊緣。別忘了上色時應預留些許空白處喔！

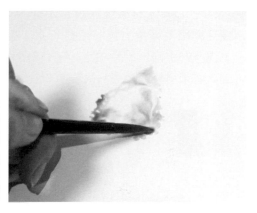

3 接著用深棕色勾勒邊緣。輕點邊緣，以產生凹凸不平的紋路，這樣會更自然。

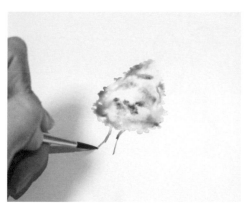

4 在下方畫出樹幹。如果樹葉尚未乾涸，建議用壓掉水分的筆刷勾勒腰身，以減少暈染。

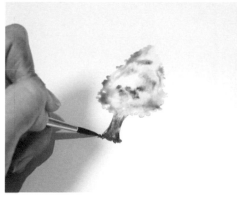

5 用直線填滿線條內部。因木紋為縱向排列，因此畫直線才能呈現樹木的質感。

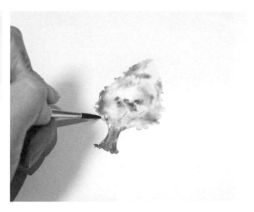

6 最後畫上細樹枝收尾。

象徵和平的橄欖枝

花花綠綠的橄欖果實將會帶來和平與幸
福。如果不好畫出圓形花圈，可以先用鉛筆畫
上淡淡的線條，不過一旦上色，筆跡會擦不掉，
因此必須再輕輕擦去一些筆跡。

 RAW UMBER RED BROWN PERMANENT GREEN NO.1

 OLIVE GREEN SAP GREEN

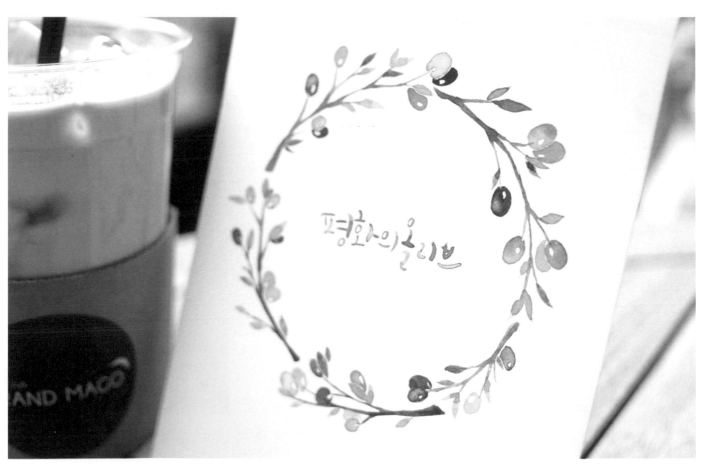

【和平的橄欖枝】

畫紙：日本粉畫紙

 STEP BY STEP

1 一開始先用鉛筆勾勒花圈的圓形輪廓，方便之後上色。以鉛筆畫的線條為基準線，先畫出樹枝又粗又長的部分，再加上細枝。

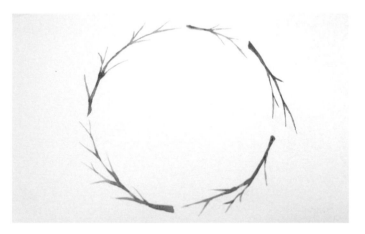

2 畫出樹枝相連的圓形輪廓。照片中畫的是帶有銳利感的樹枝，隨意畫出不同感覺的樹枝才是最自然、最漂亮的畫法。

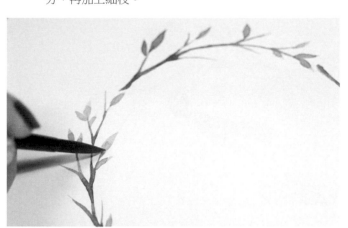

3 在樹枝末梢與樹枝之間畫上小葉片。不過，務必預留一些沒有樹葉的細枝，保留畫橄欖的位置！

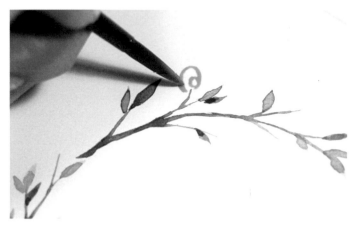

4 接著在其餘樹枝上畫橄欖。先用淺綠色畫出橢圓形，為呈現光澤感，除了保留反光的部分外，其餘填滿上色。事先用顏料勾勒畫線，畫起來會更容易。

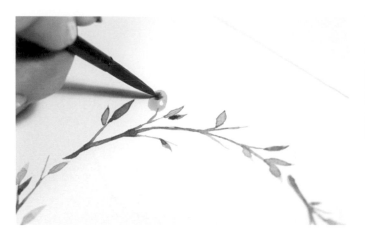

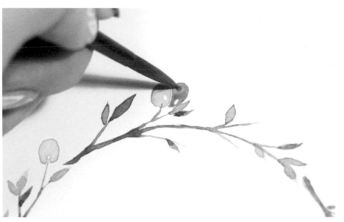

5 在塗有淺綠色的橄欖上混入少許深綠色，營造層次感。跳過此步驟也無妨。

6 若想在一根樹枝上畫上兩顆橄欖，可在橄欖之間預留一點縫隙，再使用不同的綠色畫上。記得保留空白部分，突顯反光處才漂亮。

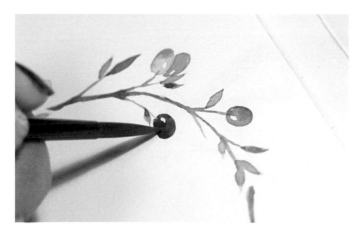

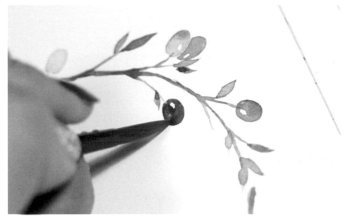

7 穿插畫上酒紅色橄欖，增添點綴效果。點綴太多會顯得突兀，因此畫上少許就好。

8 如果酒紅色太深，可將畫筆洗淨後壓掉水分，再輕輕刷拭顏料。顏料被刷掉之後會褪色，顏色將會更自然。

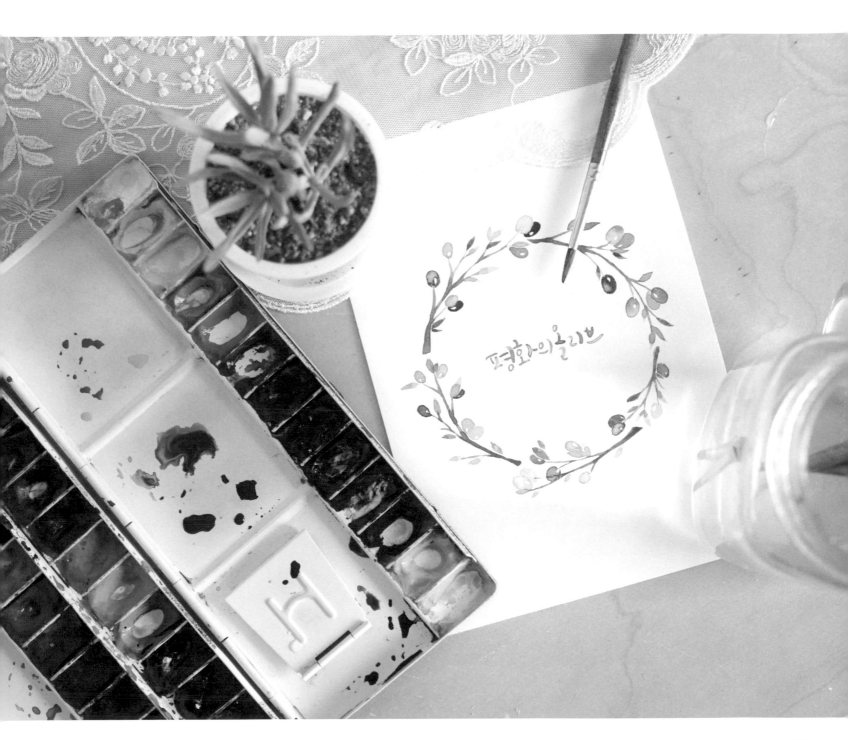

LEVEL ★★★

秋牡丹

　　來畫花蕊奇特的秋牡丹吧！畫三朵花就夠了，茂盛的葉子才是最重要的部分，因此請大膽畫上茂密葉片。再畫上向兩側突出的鹿角，圖案會更豐富美麗。

 LILAC　　 MINERAL VIOLET　　 CRIMSON LAKE

 GREENISH YELLOW　　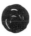 SAP GREEN　　 SEPIA

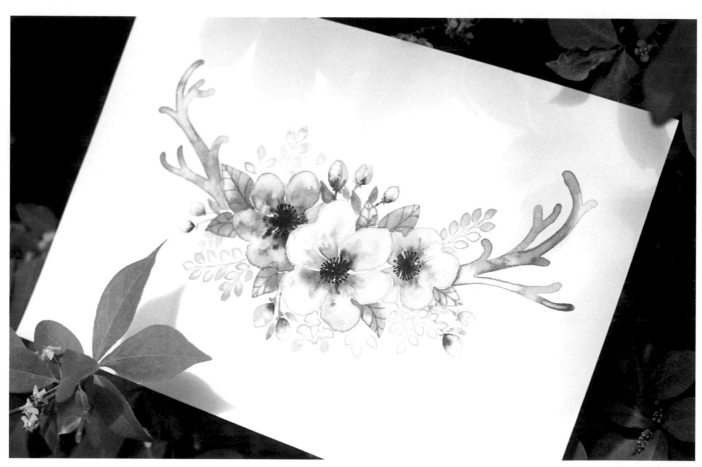

畫紙：日本粉畫紙

130

 STEP BY STEP

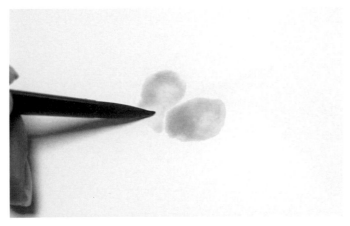

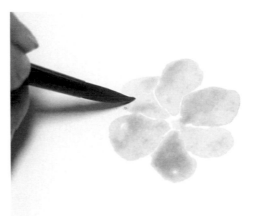

1 用沾滿水的淡紫色畫出圓形花瓣。每片花瓣之間預留縫隙，花瓣看起來就會有彼此間隔開來的感覺。

2 畫完全部花瓣後，就會完成照片中的花朵。花瓣片數和形狀跟圖示不同也無妨。

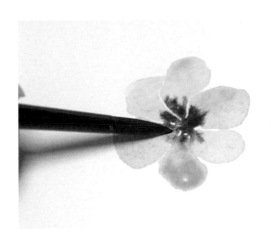

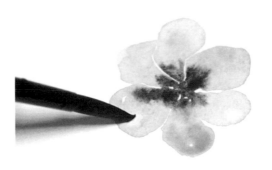

3 水乾掉前，中間用深紫色畫出漸層。只要在中間輕點一下，就能呈現美麗效果。

4 如果覺得太單調，可以隨意在花瓣上滴清水。

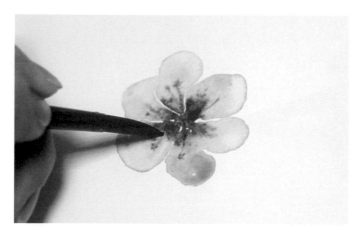

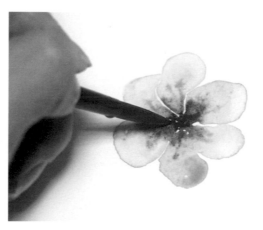

5 如果花瓣尚未完全乾涸，用暗紅色再畫一層漸層。下筆時，比前面塗的深紫色再輕薄、修長一些。

6 待風乾後，用黑色在中間點上圓點，完成花蕊的部分。

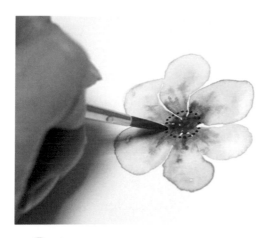

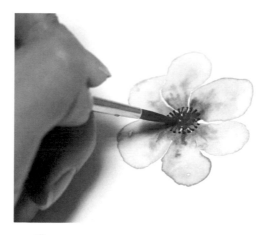

7 畫出小圓點相連的圓圈，當作花蕊輪廓。

8 用細線連接外圈的圓點與內圈的花蕊。畫細線時，可先壓乾細筆上的水分再畫。

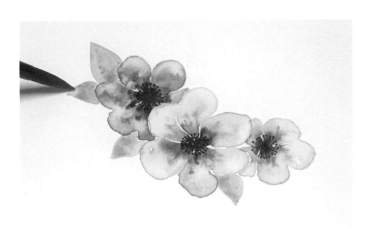

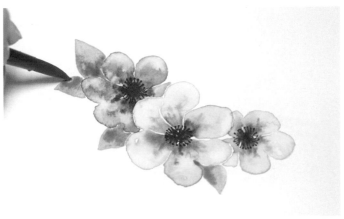

9　依相同方式再畫幾朵花朵。若想增添華麗感，請遵照
以下步驟。接著在花與花之間畫入葉片。

10　為襯托華麗花朵，葉子用橄欖綠畫出漸層。跳過此步
驟也無妨。

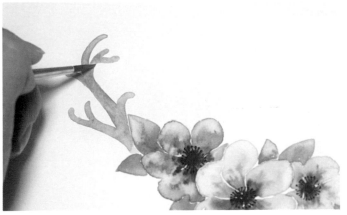

11　大葉片中間竄出鹿角。先畫鉤子狀的鹿角主幹。

12　接著隨意從鹿角主幹上畫出延伸出來的零星側枝，將
鹿角想像成彎彎曲曲的鉤子即可。

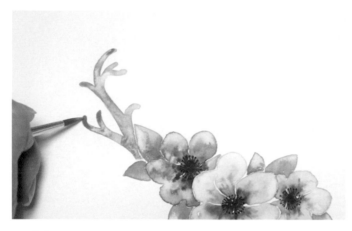

13 鹿角末端畫上深色漸層。如果顏料已經乾涸，不畫也無妨。

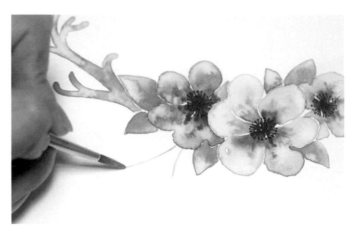

14 為增添華麗感，在縫隙間添加小葉片。先在理想的位置上勾勒基準線。

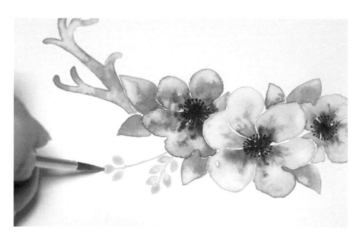

15 接著畫上又圓又小的葉子，葉片形狀畫得順眼即可。

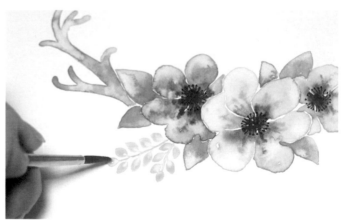

16 在小葉片表面滴上清水。

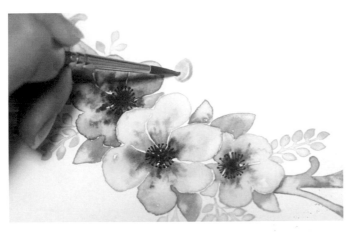

17 若想增添紅色秋牡丹的色調,可再畫上花蕾。畫出小小的橢圓形,然後穿插在各個地方。

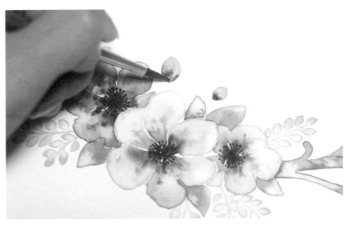

18 花蕾下方用深色顏料畫出漸層。

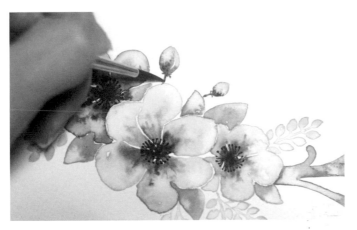

19 將花蕾的莖藏在花瓣或葉片間,如此一來,這串花將會更顯豐富。

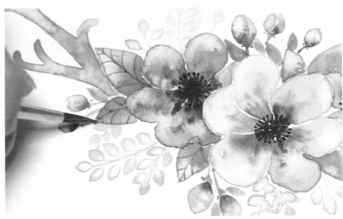

20 最後在大葉片上畫出葉脈就大功告成了。

書櫃

　　秋高氣爽、清新徐風，真是適合閱讀的季節。只要畫上纖細的長線條，書櫃即大功告成。將幾本書畫得斜斜的，更有生活感。

LILAC　　　　MINERAL VIOLET　　　CRIMSON LAKE

GREENISH
YELLOW　　　SAP GREEN　　　　　SEPIA

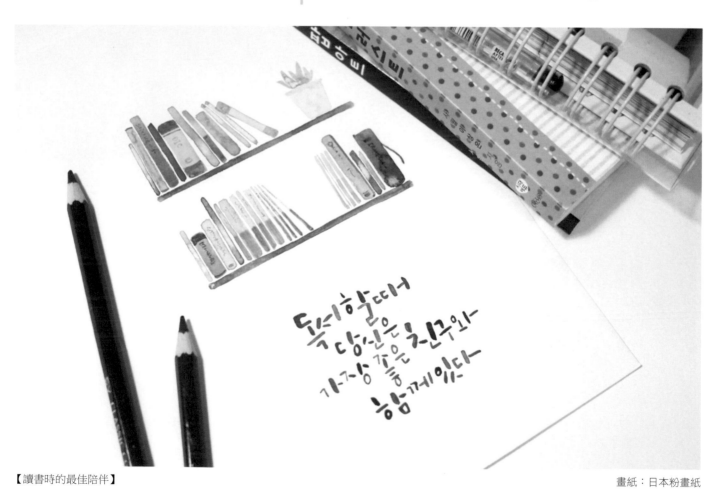

【讀書時的最佳陪伴】

畫紙：日本粉畫紙

STEP BY STEP

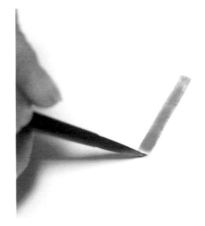

1　畫細長的長方形，呈現書櫃上的書本立面。

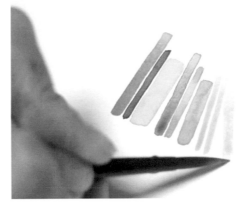

2　用喜歡的顏色畫出高度與厚度不一的書本。接近尾端的書本角度微傾擺放，看起來會更自然。

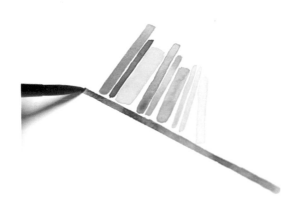

3　下方用深色顏料畫一長線，呈現書櫃的樣子。

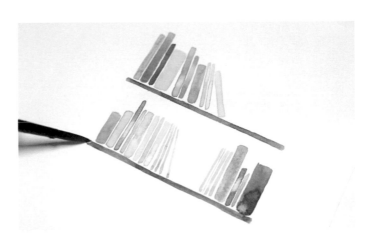

4　用相同方法畫第二層書櫃。書櫃層板的長度一致，看起來就會像在同一書櫃上。

5 多添加一些細節，讓長方形更有書本的感覺。可以在
書背上增加其它顏色點綴，還可以畫上彎彎曲曲的線
條當作書名。

6 畫上花盆，讓書櫃更有生氣。簡單畫出梯形，然後在
上方加強粗線，花盆即成形。

7 在花盆上方畫幾片尖葉就完成了。

TIP

隨意畫上自己想要的顏
色與形狀，畫得跟範例
不一樣也無妨，畫得開
心就好，沒有標準答案。

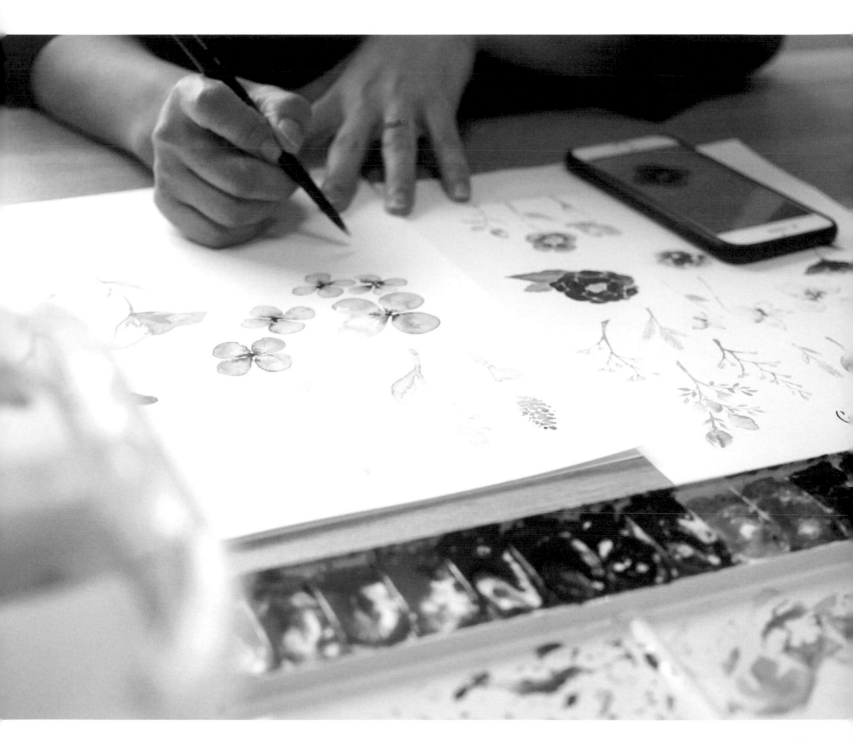

LEVEL ★★☆

水藍杭菊

　　杭菊又圓又可愛，需要投入極大專注才能
畫出細緻花朵。為避免水分乾掉，細筆需沾滿
水再畫。加上粉紅蝴蝶結，充滿溫馨氣息的明
信片就完成了。

 HORISON BLUE

 PRUSSIAN BLUE

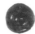 MINERAL VIOLET

 PEACOCK BLUE

 SHELL PINK

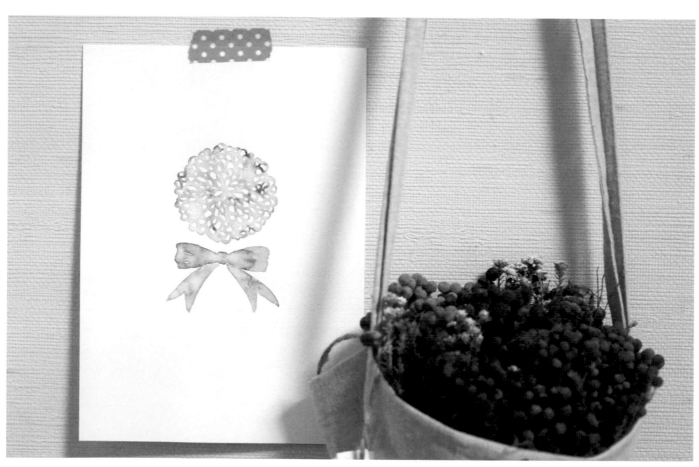

畫紙：細目水彩紙

140

 STEP BY STEP

1 用沾滿水的細筆畫出花朵的中心。作畫時,將小米粒般的橢圓形連成花朵狀。

2 繼續朝四周延伸畫出相同形狀的花瓣。為避免水分乾掉,一邊畫,一邊用筆尖輕壓顏料上端。

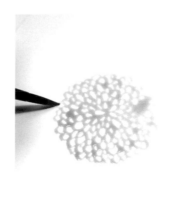

3 上手後,慢慢將面積越畫越大,但成型時應趕緊收手,以免畫過頭!

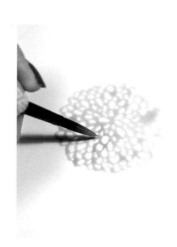

4 在尚未乾涸的顏料表面滴上比一開始深的藍色,做出漸層效果。

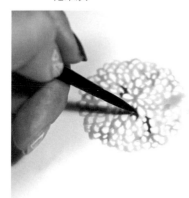

5 混入靛色、紫色等各種顏色,亦可大膽添加更深的顏色。

6 在各處滴下少量的水即可。

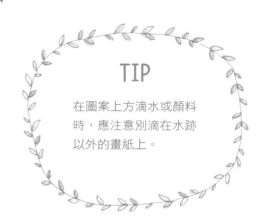

TIP

在圖案上方滴水或顏料時,應注意別滴在水跡以外的畫紙上。

7　用洗淨並壓乾水分的筆刷慢慢刷拭滴水處四周，讓深色的地方褪色變白，再回到抹布或衛生紙上用力按壓畫筆，將筆刷水分壓除。

8　接著來畫蝴蝶結。兩側畫上細長三角形的蝴蝶結環，下方再畫上尖尖的蝴蝶結緞帶。

9　塗上顏色就完成了，是不是很簡單呢？

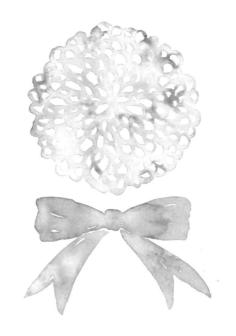

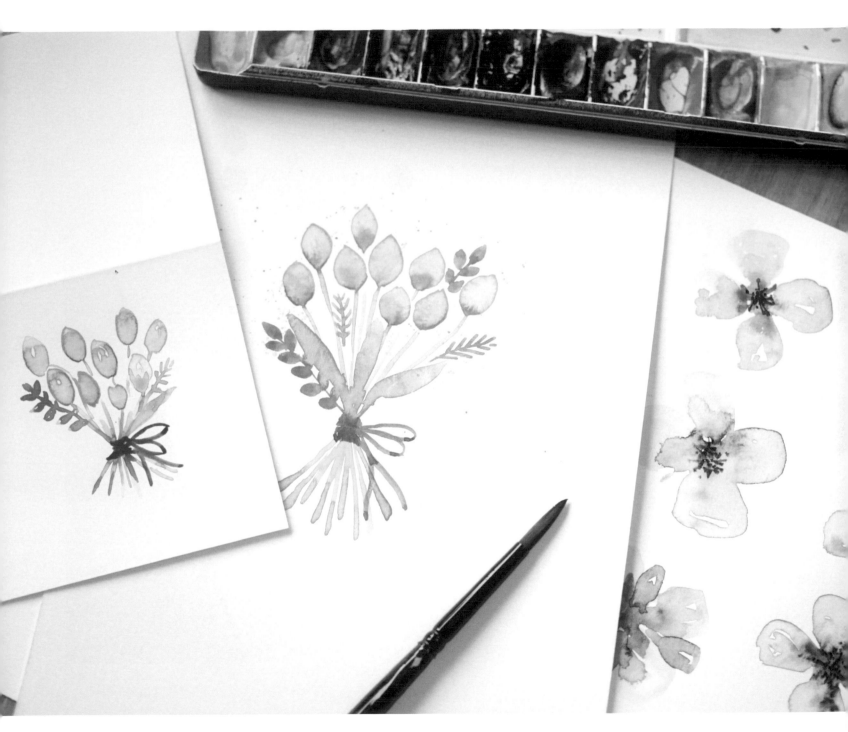

繁星點點滿天星

　　泛著朦朧光澤的花朵紛紛盛開了。來畫色澤柔和、小巧可愛的滿天星，聚集成一束花束的模樣，可不輸其他綻放的花朵呢！試著運用濺色法來呈現迷人可愛的小碎花。

LILAC

MINERAL VIOLET

OLIVE GREEN

IVORY BLACK

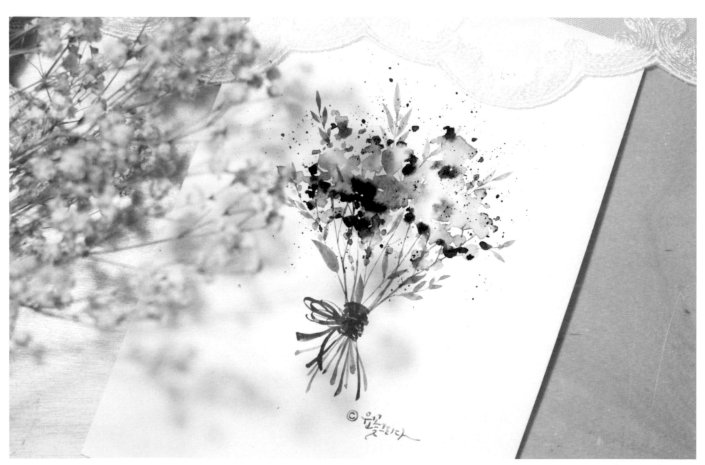

畫紙：日本粉畫紙

144

STEP BY STEP

1 為呈現清澈水感，先用清水隨意地輕輕畫上。

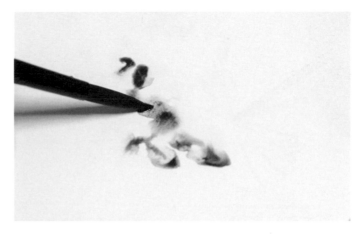

2 用沾滿水的淺紫色畫圓點。有沒有碰到畫紙上的水跡都無所謂，只要讓圖案整體呈現橢圓形即可。

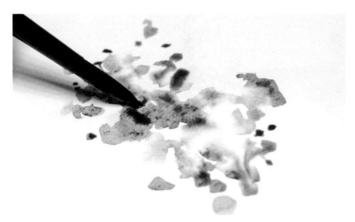

3 用沾滿顏料的淺紫色畫小面積的圓點。圓點沒有全部連在一起也無妨，分散在各處反而更好。

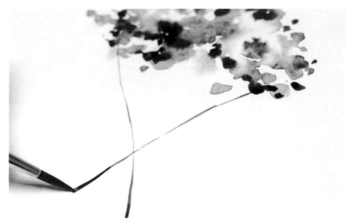

4 為方便畫出花束，從兩側畫交叉呈 X 字型的莖。作畫時，只要讓所有的莖通過交叉點，就能將花束畫好。

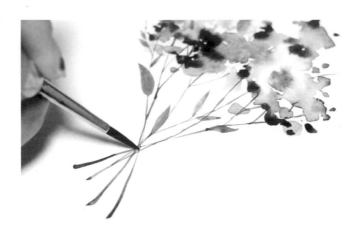

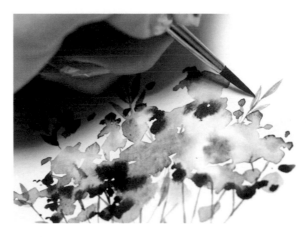

5　作畫時，讓細線交織而成的莖全部通過交叉點。雖然滿天星沒有葉片，但是畫上幾片葉子，能讓畫作更豐富。

6　在畫好的滿天星中，用細莖和葉子連接彼此分開來的點狀花朵。如果這個步驟太難，跳過也無妨。

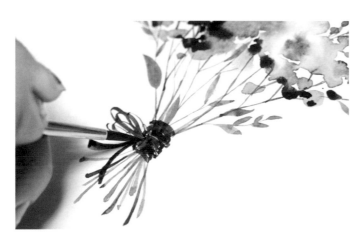

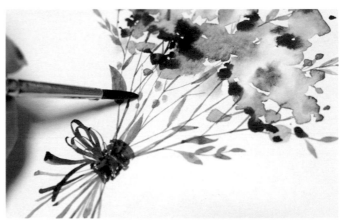

7　用比莖深的綠色反覆畫S型，替花束繫上繩子，亦可在旁邊綁上蝴蝶結。

8　最後在細莖之間畫上紫色小圓點就完成了。若有想加以修飾的地方，可運用潑色法，輕彈沾有滿天星顏色的畫筆，增添零星斑點。

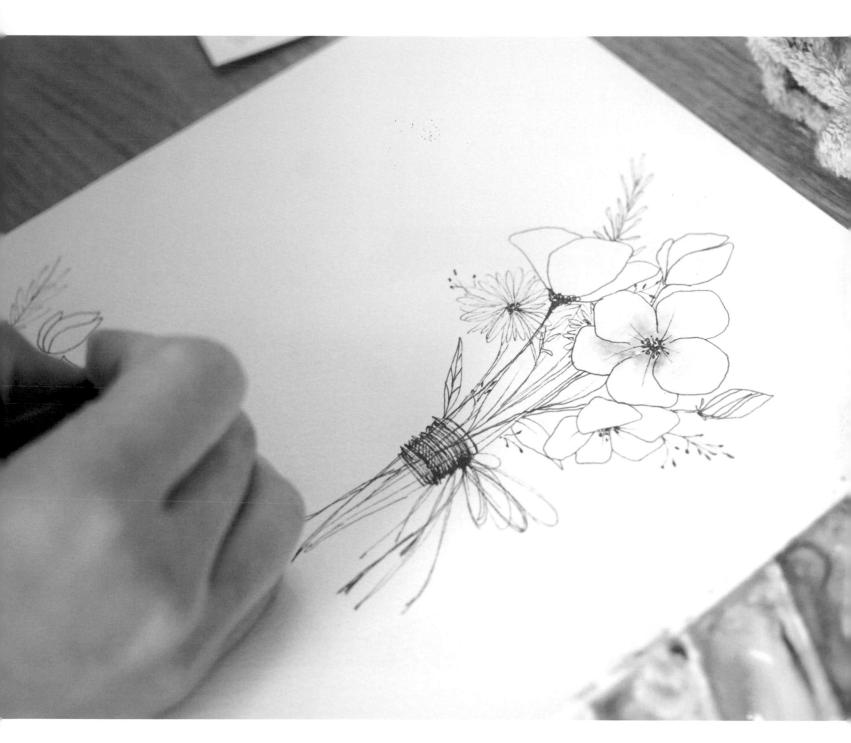

香甜覆盆子馬卡龍

　　鮮紅色是覆盆子口味、嫩綠色是抹茶口味、紫色是藍莓口味，只要使用不同顏色，就能畫出各式各樣的法式經典馬卡龍。

SHELL PINK　　ROSE MADDER　　RED BROWN

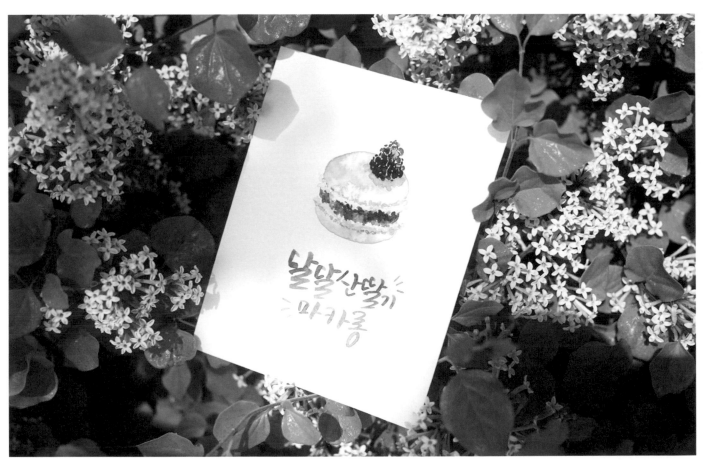

【香甜覆盆子馬卡龍】

畫紙：中目水彩紙

148

STEP BY STEP

1 畫長長的橢圓形，當作馬卡龍的上半部。畫筆應沾滿水，避免乾掉。

2 筆刷輕點下方邊緣，營造裙邊狀。

3 在未乾的上半部混入淡紫色，呈現漸層感。

4 滴上清水後再擦掉，看起來就會有光澤度。

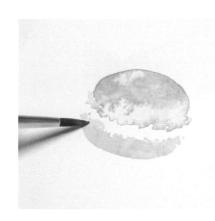 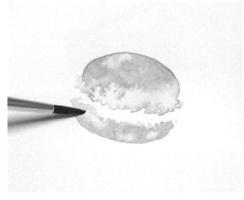 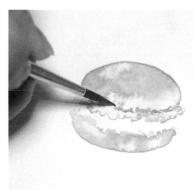

5 接著來畫下半部。畫法跟上半部一樣，但厚度更薄。

6 跟上半部一樣混入其它顏色再擦掉一些，營造一致性。

7 待馬卡龍全部風乾後，在裙邊狀的上方，用深粉紅色再點上第二層。下筆時，力道比前一次輕、數量比前一次少。

149

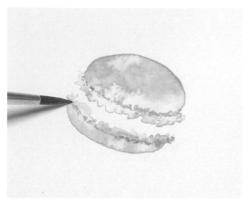

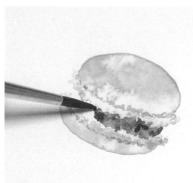

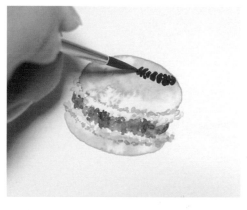

8 下半部也同樣點上點點。

9 接著畫中間的覆盆子奶油夾心。用深紅色塗滿中間。

10 為呈現覆盆子的樣子，在馬卡龍上層用奶油夾心所使用的深紅色畫相連的長點，呈現照片中的形狀。

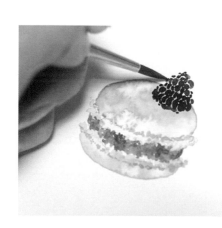

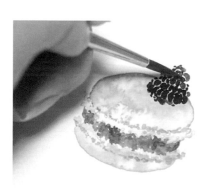

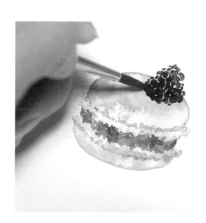

11 越往上畫，點點畫得越小、越少，如此一來，倒三角形的覆盆子就完成了。

12 在覆盆子上方滴一滴水，讓圖案更具層次。

13 接著用紅棕色在下方畫陰影。只要輕輕點上幾筆，就能輕鬆畫出陰影效果。

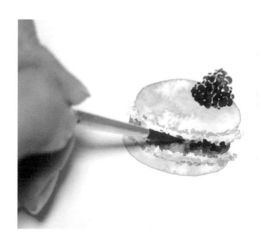

14 用相同顏色在馬卡龍內餡的上半部輕輕點上幾筆，陰影就完成了。

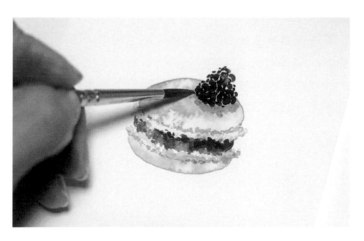

15 替覆盆子也加上陰影，看起來會更美味可口。在覆盆子底下畫上比馬卡龍再暗一點的粉紅色，增添些許陰影效果。

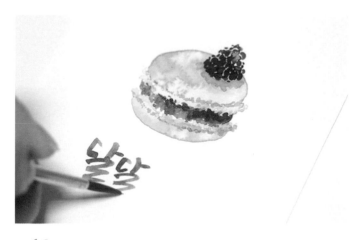

16 寫上可愛的手寫字，就算不是華麗的藝術字也無妨，只要是誠心誠意書寫的文字即可。

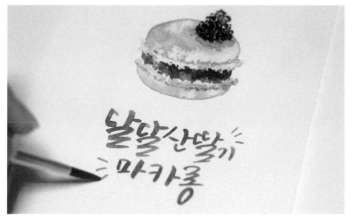

17 如果字寫得太小或寫偏了，可以偷偷畫上短線或圓點修飾！

愛心巧克力棒

蘊含濃濃情意的巧克力棒，加上可愛的手寫字，將滿滿的心意傳送到對方手裡。大部分的步驟都必須等顏料風乾後才能進行下一步，需要多一點耐心喔！

 PERMANENT
YELLOW LIGHT

 SHELL PINK

 RAW UMBER

 VANDYKE
BROWN

 JAUNE
BRILLIANT

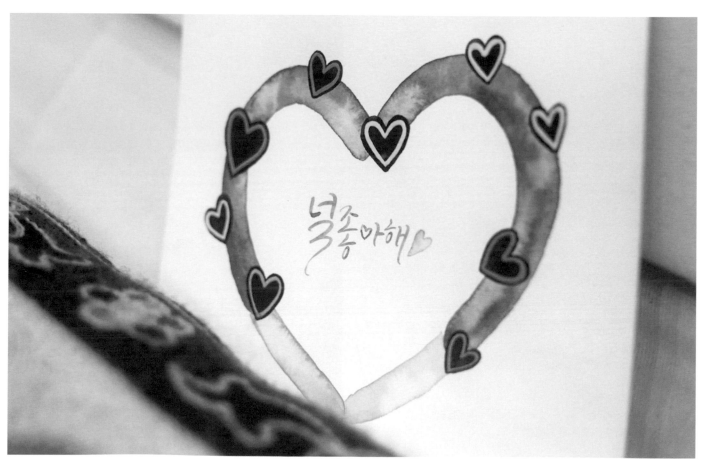

【我喜歡你】

畫紙：日本粉畫紙

152

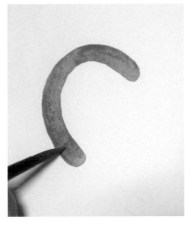

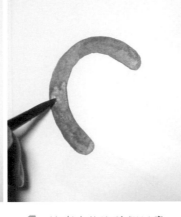

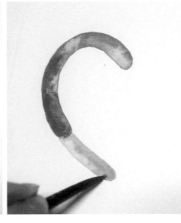

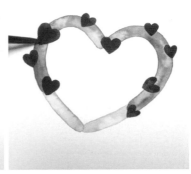

1 先畫巧克力愛心。流暢的弧形，讓愛心形狀自然相連。

2 這麼大的面積卻只畫一種顏色難免太單調，輕輕滴下一滴水，以產生暈染紋路。

3 混合皮膚色與棕色後，在下方延伸畫出。如果覺得形狀不易掌控，也可以先用鉛筆打草稿。

4 等愛心形狀風乾後，用深棕色畫上巧克力裝飾。隨意畫上不同大小與角度的小愛心。

5 萬一底層顏色透過來，導致上不了色，可以先等顏料完全乾了，然後再用相同顏色畫第二層。假如直接刷第二層，反而容易褪色。

6 心型巧克力完全風乾後，分別用混合大量白色的黃色與粉紅色勾勒愛心輪廓。若要將明亮顏色疊在深色顏料上，一定要混合大量的白色。

7 用手寫字將欲表白的心意寫在愛心裡。手寫字加上充滿心意的可愛插圖，絕對能讓心意加倍！

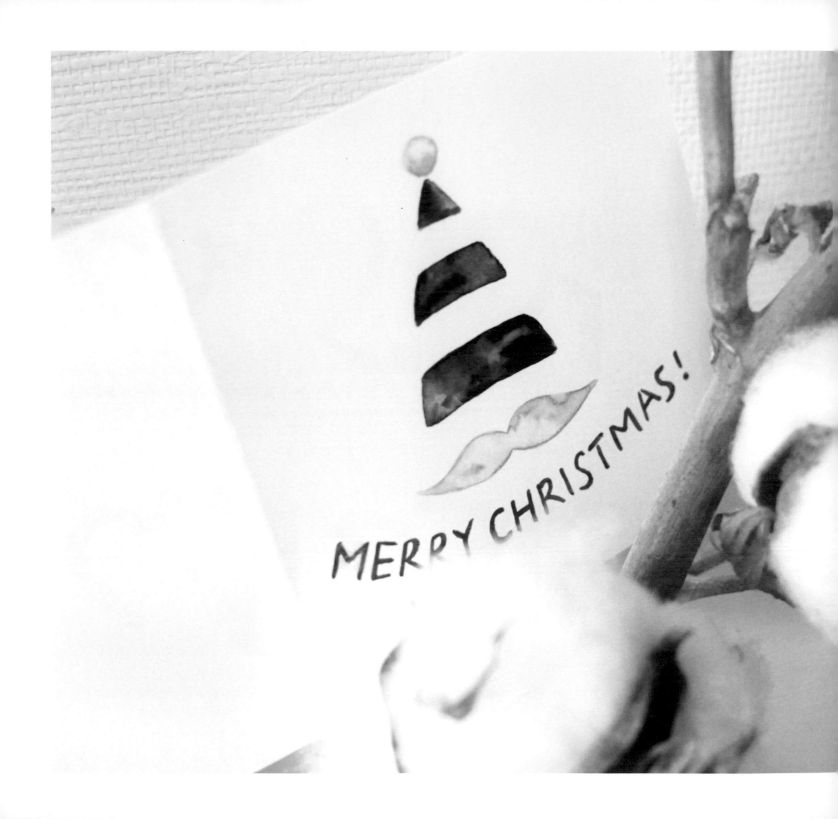

Chapter 5

冬大，依舊美麗的季節

渾圓如珠的聖誕花圈、布滿雪花的聖誕樹、
盛開的山茶花、生活在寒冷地帶的企鵝，
為寒冷的冬日景象，帶來溫暖與歡樂的氣息。

在這歲末年終之際，
用水彩畫下這值得紀念的一年。

LEVEL ★★☆

冬日盛開的山茶花

　　寒冬中依然盛開的鮮紅山茶花，作畫時應留意別將一片一片的圓形花瓣畫壞了。花瓣之間不要黏在一起，看起來才會具有層次。別忘了一併附上我比任何人愛你的花語。

 PERMANENT ROSE

 PERMANENT YELLOW

 RED BROWN

 CADMIUM YELLOW ORANGE

 SAP GREEN

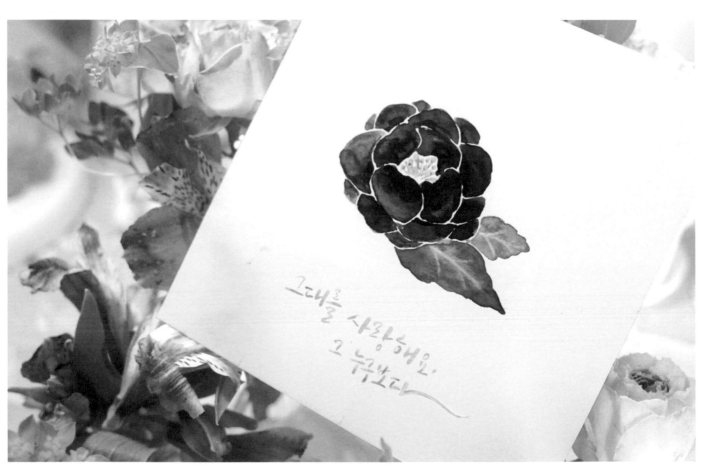

【我愛你勝過任何人】

畫紙：日本粉畫紙

 ## STEP BY STEP

1 用黃色畫扇子形的短線，形成花蕊的部分。

2 在線條上方添加小圓點，花蕊就完成了。

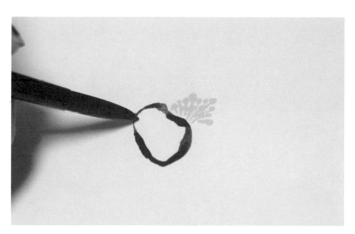

3 接著畫花瓣。先勾勒又圓又大的外形再上色。顏料線條就是草稿，不用另外畫線稿。

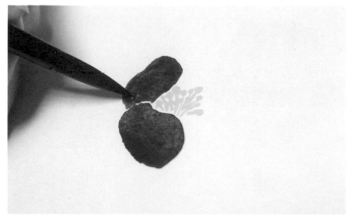

4 旁邊畫下一片花瓣，花瓣與花瓣交接處預留一些縫隙。作畫時，留意每片花瓣的形狀要盡量畫得跟第一片相似，形狀才不易走樣。

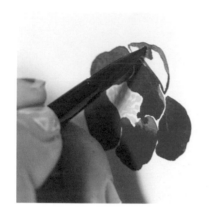

5 以花蕊為中心，畫完一圈花瓣後再
畫第二圈。作畫時如果覺得手不好
擺放，可以邊畫邊轉動畫紙。

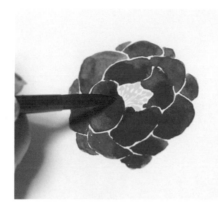

6 靠近花蕊的花瓣塗上一些紅棕色，
增添陰影，亦可畫上兩三條細線。

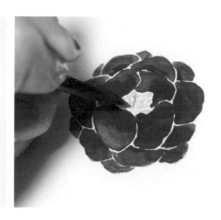

7 花蕊也畫上陰影。用橘黃色在花蕾
四周畫上細線和圓點。

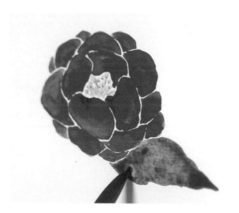

8 畫上襯托花朵的葉子收尾。使用深
綠色畫細長葉片。

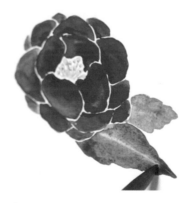

9 用抹布或衛生紙拭去畫筆水分後，
再畫葉脈。如果不夠明顯，重新擦
拭筆刷後再畫一次。

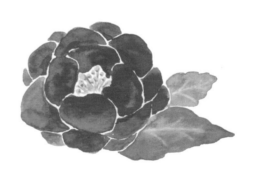

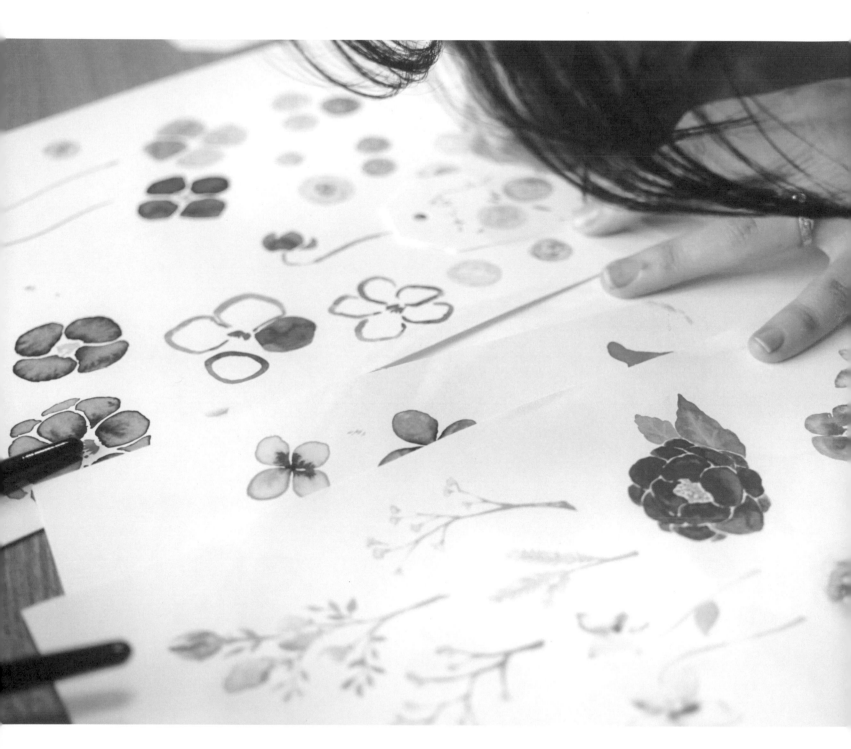

聖誕花圈

　　這是簡易版的聖誕花圈，可先利用鉛筆畫出圓形的輪廓，或是輕鬆隨興的點上不同顏色與大小的圓點，可愛花圈就完成了！

PERMANENT
YELLOW LIGHT

HOOKER'S GREEN

PERMANENT RED

MINERAL VIOLET

【Merry Christmas & Happy New Year】

畫紙：華特曼水彩紙

 STEP BY STEP

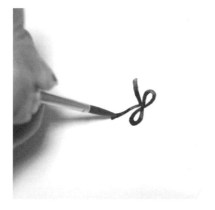

1 先畫花圈上的蝴蝶結。用紫色畫出同 p.83 的「黃蝴蝶結花束」裡的蝴蝶結。

2 用黃色顏料點出構成花圈的圓點。如果覺得不易掌控形狀，可先點出以十字形狀為基準的四顆圓點，接著逐一補齊，畫起來就會容易許多。

3 大概想好其它顏色的位置，預留空位後再來畫圓點，大小不一也無妨。

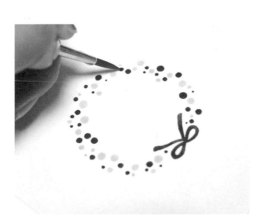

4 用相同方式點上紅色圓點。

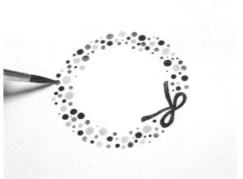

5 最後在空隙間畫上綠色圓點即可。

TIP

不小心將花圈畫歪了也沒關係，可以在反方向進行修補，往內凹的部分將圓點畫在外側，往外凸的部分將圓點畫在內側即可。

企鵝寶寶

這是坐著矇住雙眼的可愛企鵝。如果形狀不好掌握，可先用鉛筆或水彩色鉛筆打草稿。作畫時盡量畫得渾圓飽滿、不要有稜有角，讓可愛度加倍。

PERMANENT YELLOW LIGHT　　PEACOCK BLUE　　PRUSSIAN BLUE

YELLOW OCHRE　　INDIGO

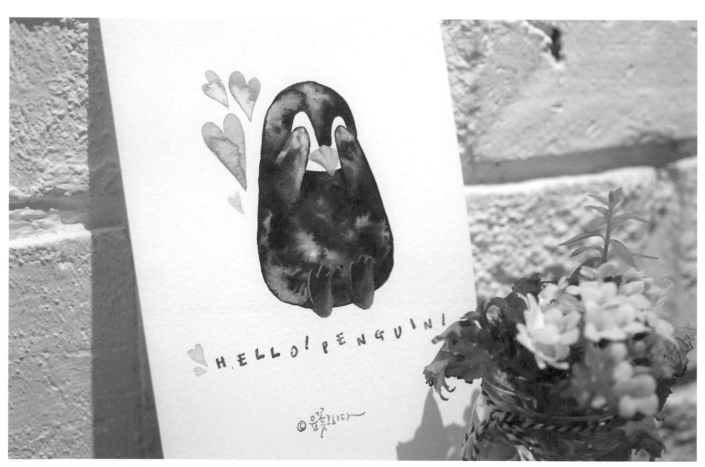

畫紙：中目水彩紙

 STEP BY STEP

1 畫 M 字型曲線的企鵝臉型。

2 接著畫渾圓身軀。畫出渾圓感,並
預留臉部的空白處。

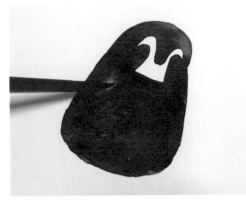

3 連同矇住雙眼的可愛小手一起上
色。筆刷沾滿水以免顏料乾掉,才
能畫出美麗紋路。

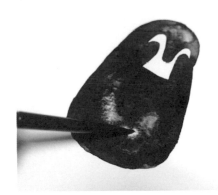

4 在圖案上方滴幾滴清水,該處便會
形成獨特花紋。

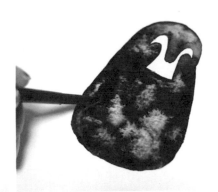

5 接著沾少許深藍色點綴。

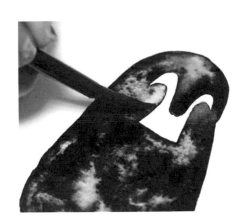

6 為了讓遮住雙眼的手臂看起來和身
軀是分開來的,用壓掉水分的乾淨
筆刷慢慢刷拭手臂與身軀交接處。

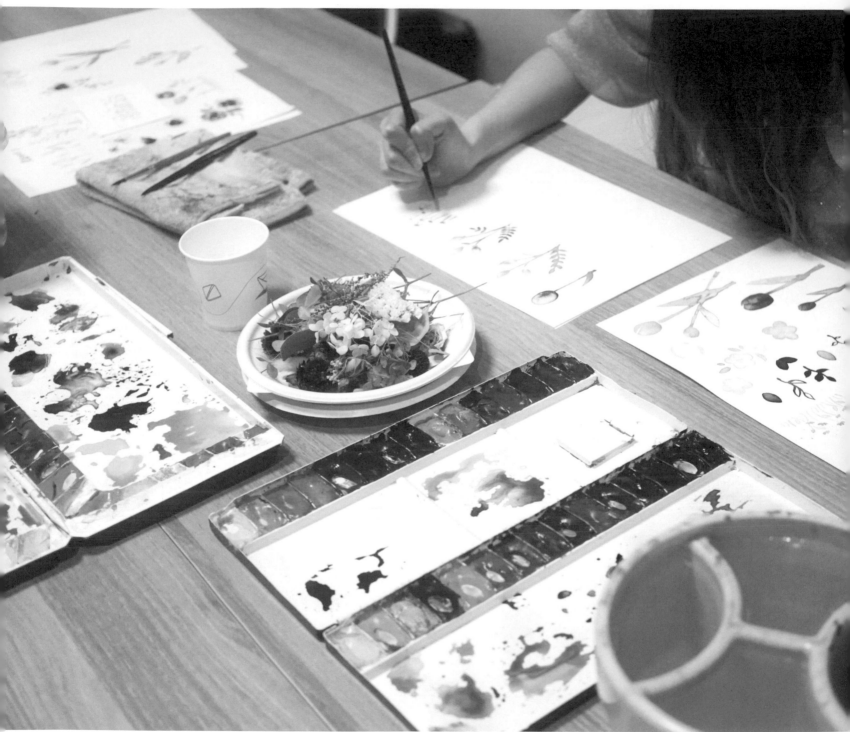

7 出現像照片中的白線即代表成功了！如果顏色又變深，就反覆再刷一次。

8 接著畫小巧嘴喙。用調和少許白色的黃色畫出三角形嘴喙。

9 等待嘴喙風乾的同時來畫腳蹼，但必須等到身體乾了再畫。用黑色顏料畫出可愛的腳蹼。

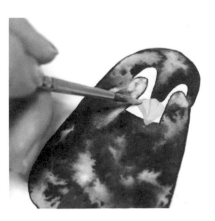

10 等待腳蹼風乾的同時來描嘴喙。用淺棕色增添嘴喙處的陰影，讓它更明顯。省略之後的步驟也無妨。

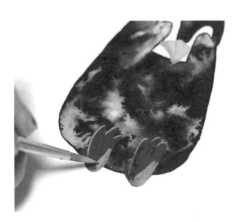

11 待腳蹼完全風乾後，在腳蹼和身軀交接處畫上膚色，使兩者分開。

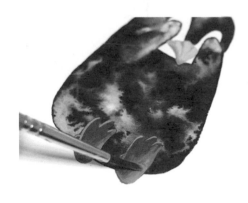

12 在抹布上輕輕擦拭沾有膚色的筆刷，筆刷顏色變淡後再刷拭腳蹼中間，自然的漸層就完成了。

雪花聖誕樹

一到冬天，就會想起布滿雪白結晶的繽紛聖誕樹。先用鉛筆打好草稿再畫，更能輕鬆掌握聖誕樹外形。多半是畫細線的步驟，因此請用細筆作畫，手寫字也一樣喔！

HORISON BLUE

LILAC

OPERA

PERMANENT YELLOW DEEP

VERTICAL BLUE

INDIGO

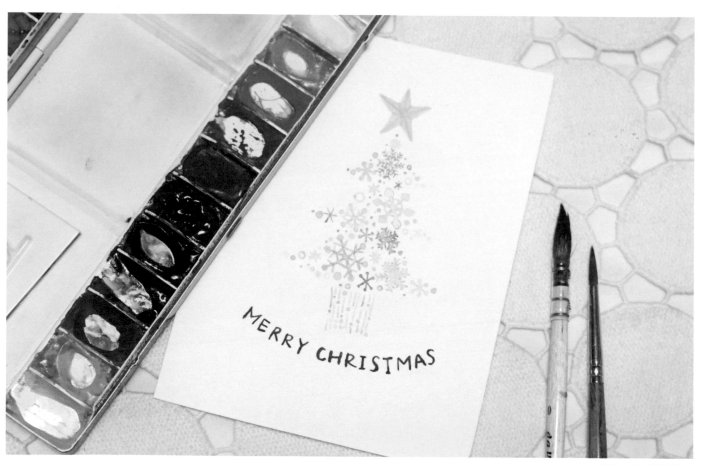

畫紙：華特曼水彩紙

 STEP BY STEP

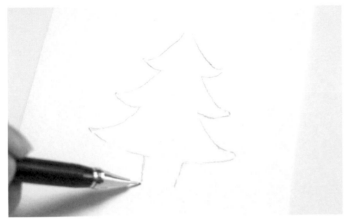

1 為掌握聖誕樹外型，先用鉛筆打草稿。由於草稿碰到顏料就無法擦掉，因此畫出想要的形狀後，上色前記得用橡皮擦輕輕擦掉。

2 用細筆畫跟照片中一樣形狀的線條，注意粗細不要參差不齊。

3 在剛才畫好的線條內側畫上像蜘蛛網狀的六角形，它將成為雪花（雪結晶）的中心。

4 在雪花末端畫圓點，並加上 V 字型線條來營造細節，畫的與範例不一樣也沒關係。

5 重複畫 V 字型也能畫出好看的雪花。首先,將大雪花
畫在空曠處。

6 接著將小雪花穿插在大雪花之間。畫線時盡量畫比之
前簡單的花樣。

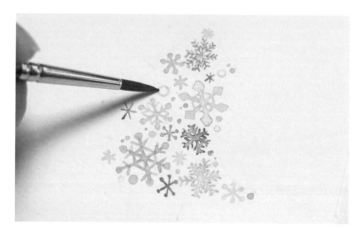

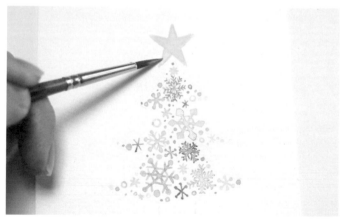

7 在其它空白處畫上小圓點或水珠填滿。添加小小的插
圖,以便構成一開始畫好的聖誕樹外形。

8 在聖誕樹的最上方畫上星星,即使不是黃色的也無妨。

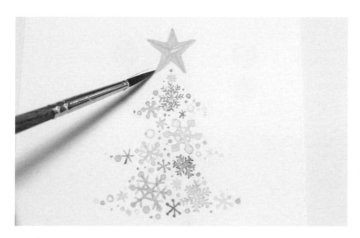

9 沾取橘黃色顏料，將從各個頂點延伸的線條連接起來，增加立體感。

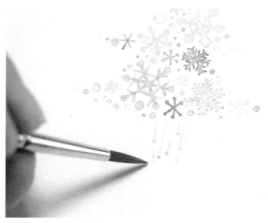

10 只要利用長直線與圓點，即可畫出聖誕樹的樹幹。

11 畫樹幹時，也可使用其他畫雪花的顏色，增加繽紛感。

12 寫上帶有弧度的英文字母加以點綴。

聖誕山茱萸

　　僅需兩三顆紅果實與尖葉，就能營造出聖誕節的氛圍。圖形簡單，可運用各種技法增添美麗紋路，呈現熱鬧繽紛的節慶氣息。

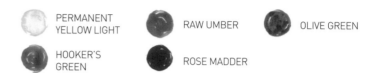

PERMANENT YELLOW LIGHT

HOOKER'S GREEN

RAW UMBER

ROSE MADDER

OLIVE GREEN

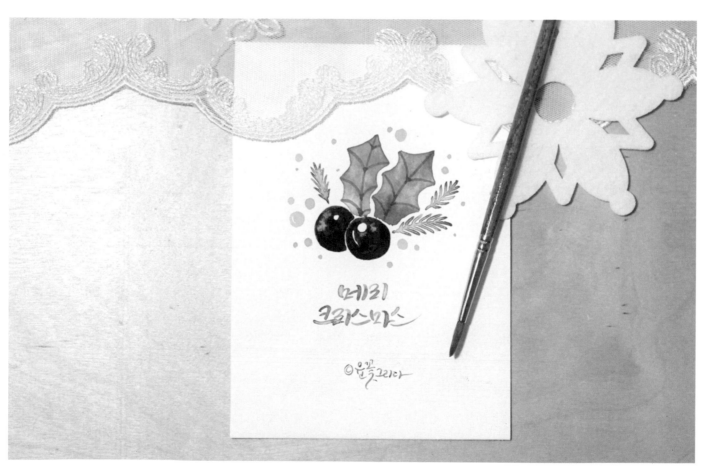

【Merry Christmas】

畫紙：細目水彩紙

 ## STEP BY STEP

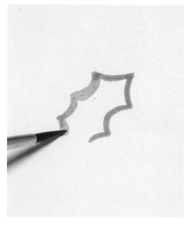

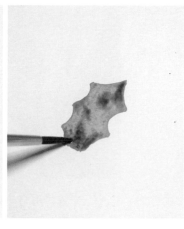

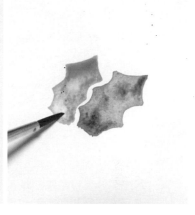

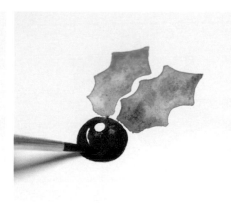

1 畫出尖葉線條,描繪出輪廓。

2 保持畫筆水分飽滿,填滿葉子的內部。

3 表面滴一些比一開始深的草綠色,做出漸層。

4 再畫一片形狀相似的葉子,不過這次滴上清水,製造出不同的感覺。

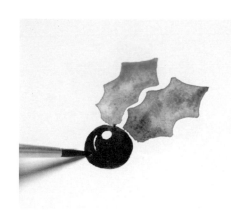

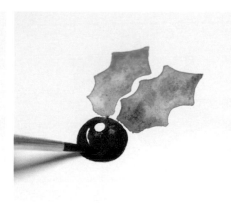

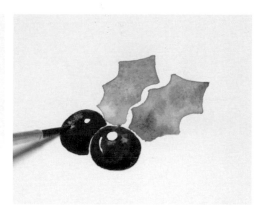

5 葉子下方畫一顆又紅又圓的山茱萸。為呈現山茱萸的光滑表面,除了反光的部分留白外,其餘部分用顏料塗滿。

6 用紅棕色刷拭山茱萸果實的下半部,製造陰影效果。

7 再畫一顆相同形狀的山茱萸果實,果實之間預留一些間隔。

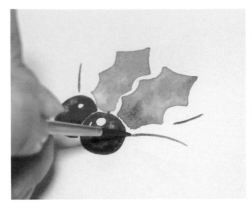

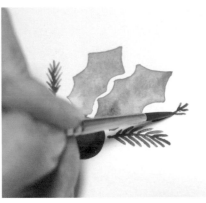

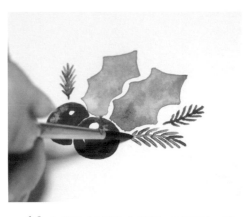

8 若想要再繽紛熱鬧一點，可以再加上一些可愛的松針葉。先畫出線條。

9 在線條兩側，畫上 V 字型的短線，就能輕鬆完成松針葉。

10 如果松針葉尚未乾涸，可滴下一滴清水。

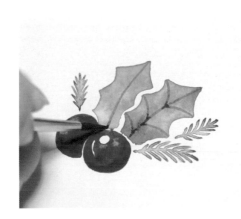

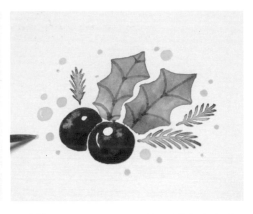

11 畫上漂亮的葉脈裝飾一下。用深綠色畫出中央的基準線。

12 沿著基準線畫上微彎的葉脈。

13 為營造豐富感，最後用黃色在各處點上圓點收尾。

翹鬍子聖誕帽

　　這是用小巧的紅色聖誕帽與可愛的鬍鬚，
畫出聖誕老公公的模樣。在插圖上添加手寫字
「Merry Christmas」會更可愛喔！

HORISON BLUE　　PERMANENT RED　　SEPIA

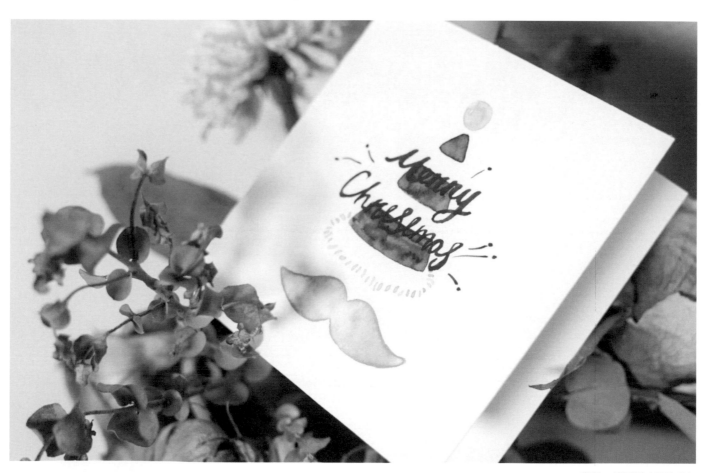

畫紙：繪圖紙（明信片）

 STEP BY STEP

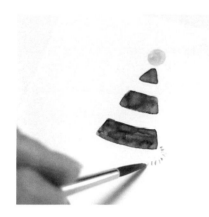

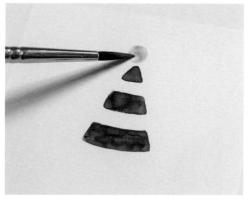

1 　一邊想著帽子的形狀，一邊估算大小，畫一個小三角形。

2 　取出間隔，慢慢畫出長度漸增的四角形。四角形的數量會隨著帽子的大小而不同，三到四個最恰當。

3 　帽子頂端畫一顆天空藍的圓球。

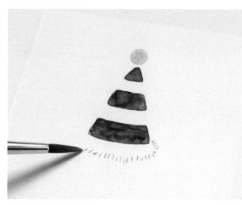

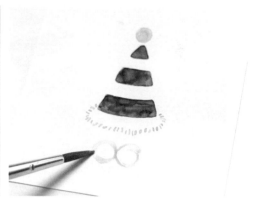

4 　下方畫上短線，就能呈現絨毛感。

5 　沿著帽子底下畫上一圈，就有毛絨絨的感覺了。

6 　為方便畫出鬍鬚，先畫兩個黏在一起的圓圈。

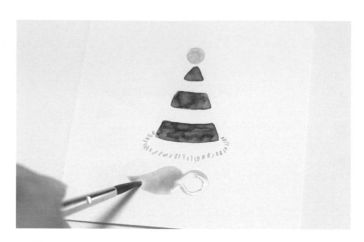

7 利用圓圈畫出尖尖的輪廓，鬍鬚就完成了。

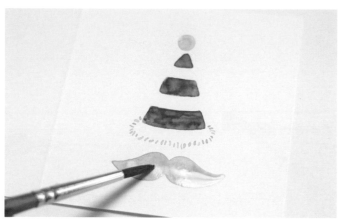

8 用相同方法畫另一邊，顏料乾涸前滴一滴清水以產生暈染紋路。

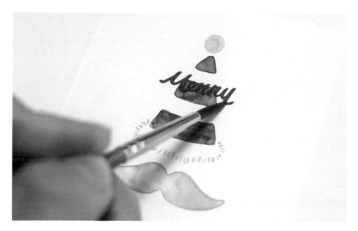

9 以帽子為背景寫上手寫字。為使文字清晰可見，用黑色寫上「Merry Christmas」。

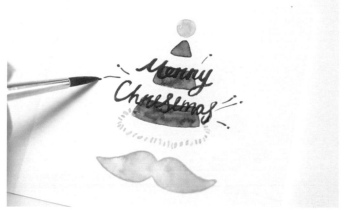

10 用可愛的線條和圓點加以裝飾。

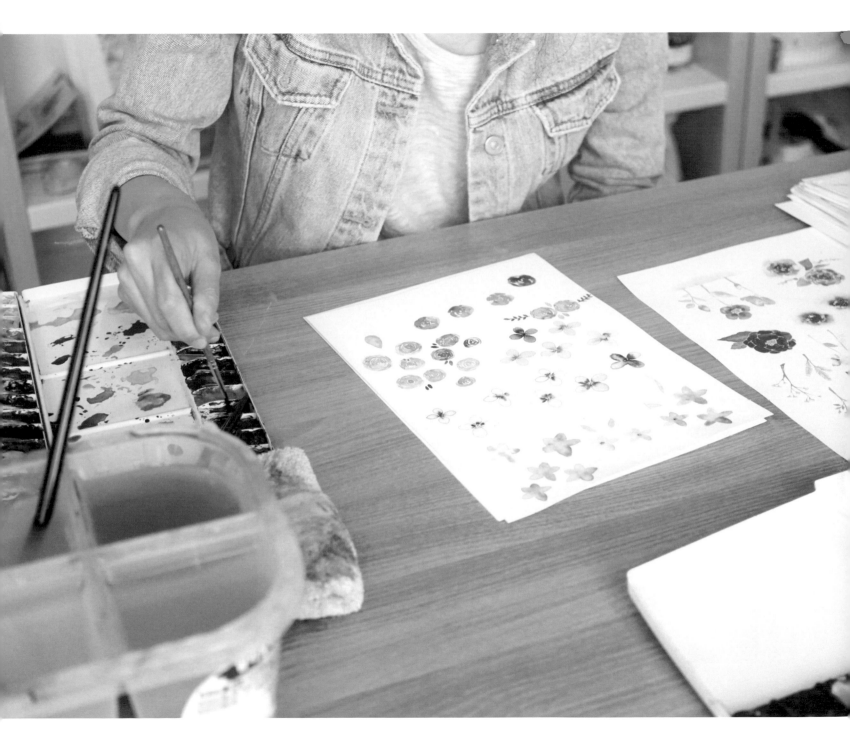

玫瑰花飾

　　這是由盛開的玫瑰花與任何人都能輕易畫出的可愛樹木所構成的花飾。只要加上一些祝福的文字，就能作為傳遞心意的卡片，或是美麗的相框擺飾。

PERMANENT YELLOW DEEP

HOOKER'S GREEN

RAW UMBER

ROSE MADDER

OLIVE GREEN

SHELL PINK

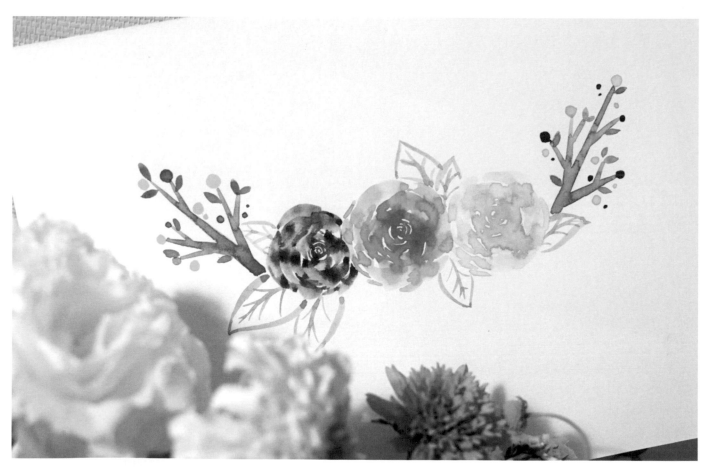

畫紙：日本粉畫紙

178

 STEP BY STEP

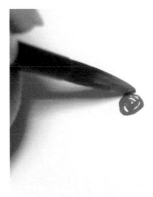

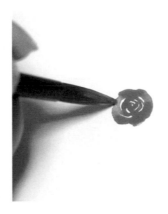

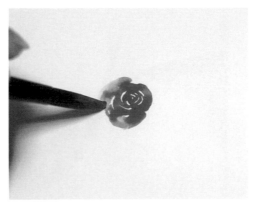

1　像畫小小的蝸牛殼一樣，一圈圈的畫上細線。想要輕鬆畫出細線，必須去除筆刷上多餘的水分，可用抹布或衛生紙輕輕擦拭筆尖。

2　接著繞圈畫出又圓又粗的線條。

3　線越繞越粗，畫出花瓣的形狀。如果覺得手勢不畫好，亦可轉動畫紙。

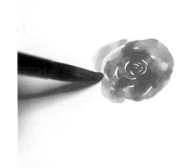

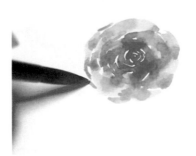

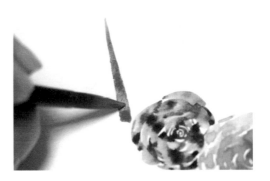

4　畫出理想大小後需馬上收筆。一直畫下去會難以收手，因此務必在適當時機果斷收手！

5　畫上細線，加以修補形狀歪掉、不夠圓或是空白處太多的地方。完成後，運用相同技法、不同顏色繼續畫其它玫瑰花。

6　玫瑰花全部畫好後，接著畫樹枝。先畫一條又粗又長的直線枝幹當作基準。

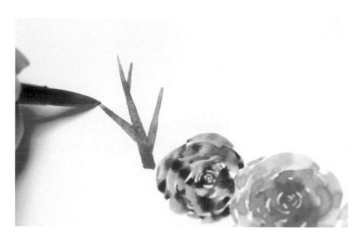

7 接著再畫中等粗度的分枝。

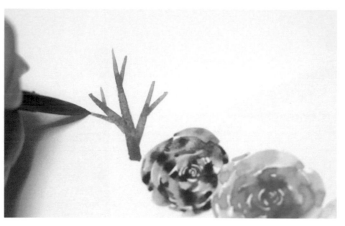

8 最後再畫上非常短且細的枝椏。樹枝太多會讓圖案變得複雜，請特別留意。

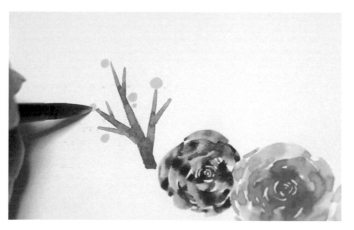

9 先用黃色在各處畫圓形果實，大小不一致也無妨。

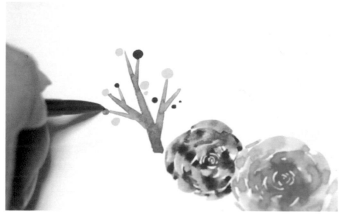

10 接下來畫紅色果實。

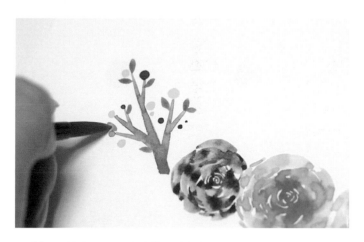

11 最後畫上小巧的綠葉，讓樹枝更可愛。

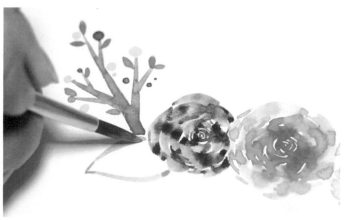

12 畫上較大片的葉子。用細線將葉子的線條勾勒出來。

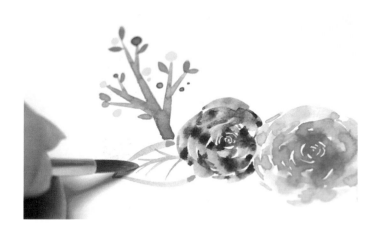

13 畫上葉脈即可，不用另外上色。

TIP

畫玫瑰花時，應讓花瓣一圈一圈環繞的樣子清晰可見。從中央延伸出來的樹枝，要越畫越細才會好看。

新年賀卡

展翅高飛的鳥兒，帶來新年的祝福。讓過去劃下句點，並以愉悅心情迎接嶄新的一年，願傳達的心意能送至對方的心裡。

VERTICAL BLUE ULTRA MARINE BLUE INDIGO

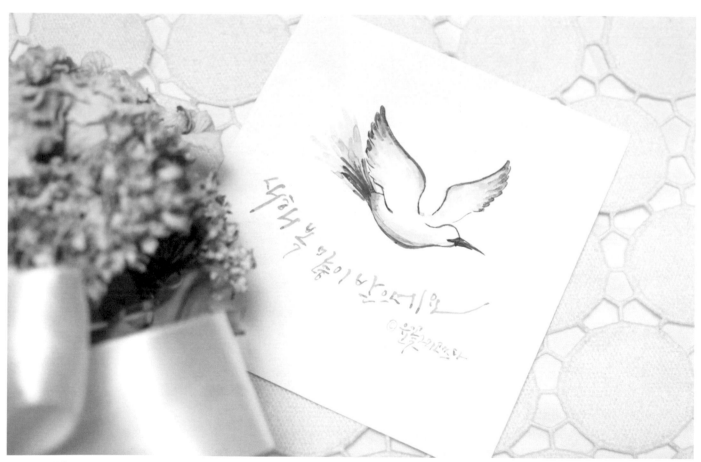

【新年快樂】

畫紙：華特曼水彩紙

STEP BY STEP

1 先畫鳥的羽翼，勾勒出俐落曲線。

2 在羽翼外側畫上小小的羽毛。

3 另一邊也畫上對稱的展翅羽翼。

4 另一邊也畫上羽毛。

5 接著畫渾圓的頭部與腹部（軀幹）。

6 軀幹末端畫上長短不一的線條，將尾翼勾勒出來。

7 頭部前端畫上又尖又長的鳥喙。不論是什麼形狀，只要跟整體型態相符，不像照片中的形狀也無妨。

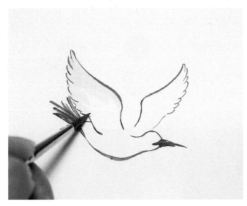

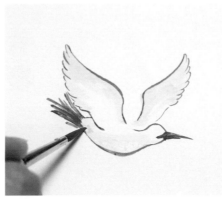

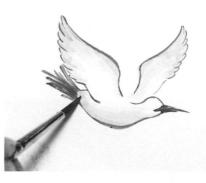

8 用沾有淡藍色的畫筆從羽翼末端開始大範圍上色。用抹布或衛生紙拭去水分,將畫筆傾斜再塗會更容易。

9 兩側羽翼上色後,腹部也稍微塗上一些顏色。

10 沾上多一點顏料,畫出深藍色。跟之前一樣在羽翼和腹部上著色,但只塗在末端局部。

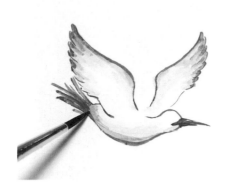

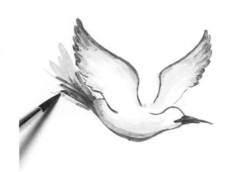

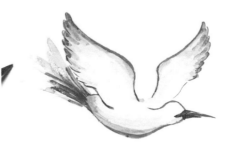

11 用調和少許深藍色的天空藍,在羽翼和腹部末端塗上一些顏色。如果深色太多,圖案可能會變髒。

12 接下來為了讓尾翼更有層次,這次反過來由深色畫起,畫出線條與尾翼相連。

13 沾淡藍色畫上線條。如果尾翼已經畫得夠大了,跳過此步驟也無妨。

牡丹花束

滿載祝福與勉勵的洋牡丹花束，讓心意永久留存。利用粉嫩的顏色，為寒冷的冬天帶來生氣。

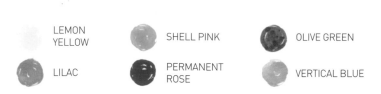

LEMON YELLOW

SHELL PINK

OLIVE GREEN

LILAC

PERMANENT ROSE

VERTICAL BLUE

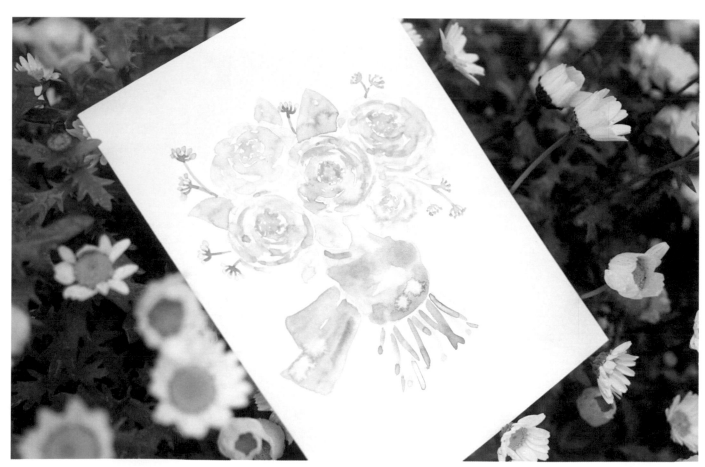

畫紙：繪圖紙（明信片）

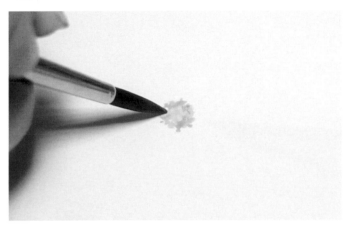

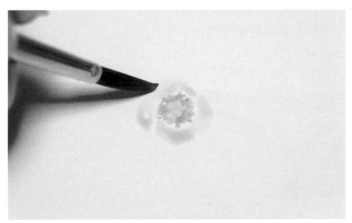

1 先畫洋牡丹的花蕊。點上黃點後,邊緣再點上明亮的淡綠色點點。顏色暈開也無妨。

2 用沾滿水的鮮豔粉紅色,畫出環繞花蕊的花瓣。

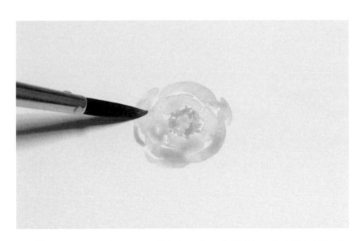

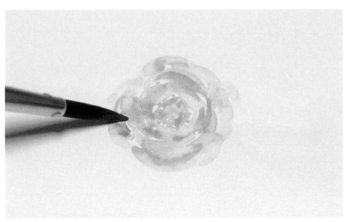

3 繼續往外畫出層層花瓣。需取出間隔,讓中間看得到空白處。

4 畫到理想大小後,換用深粉紅色畫花瓣。首先,沿著畫好的花瓣畫圓弧線。

5 畫好的牡丹旁邊，再畫一朵不同角度的花度。角度往旁邊傾斜時，整體形狀就會呈現橢圓形。先畫橢圓形的花蕊。

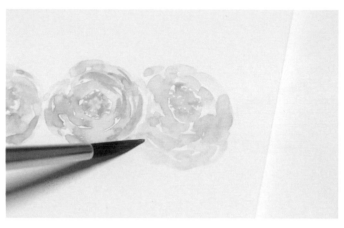

6 花瓣也畫成橢圓形。上面畫薄一點、下面畫厚一點，這樣會更自然。

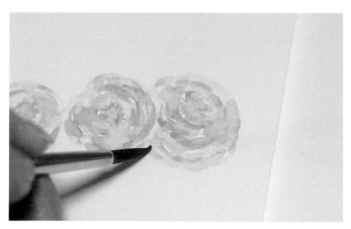

7 跟前面一樣，畫上深粉紅色的花瓣，做出漸層效果。

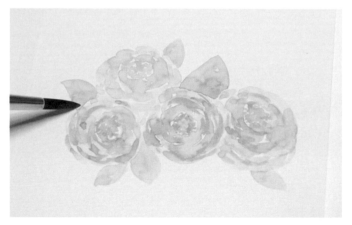

8 運用相同技法畫出許多朵的洋牡丹後，將略顯單調的部分再添加大片葉子以填滿空隙。在淡綠色中混合少許花朵的粉紅色，便能調出美麗色調。

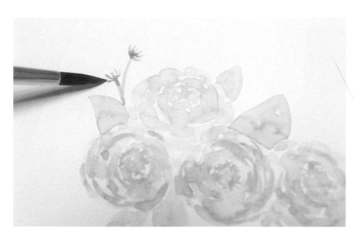

9 再用細小葉片點綴花束。如圖所示，在細莖末梢畫出短線。

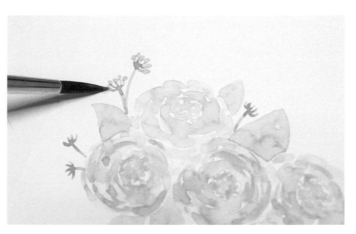

10 在細莖末梢點上淡紫色的小點。

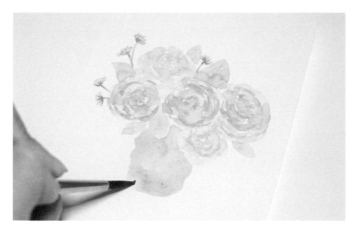

11 接上要畫出花束呈現被緞帶捆住的樣子。用沾滿水的天空藍畫出長形軀幹，並將兩側畫成不規則的曲線，然後上色。

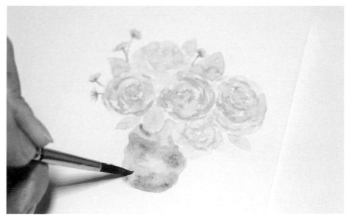

12 接著在各處滴上較深的藍色，做出漸層效果，可隨意滴在想滴的地方。

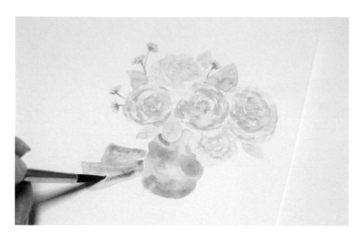

13 畫軀幹旁露出來的緞帶，並用相同顏色畫出漸層。

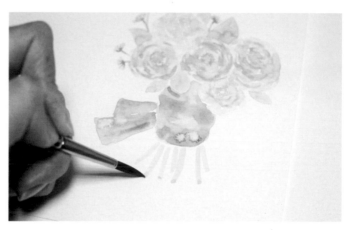

14 用明亮的嫩綠色畫出花束下方的莖。

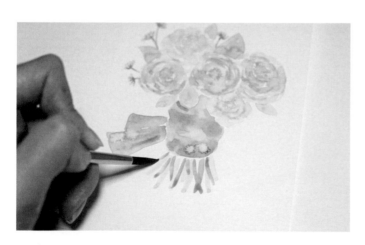

15 運用相同技法畫上深綠色就大功告成了。

西洋情人節氣球

　　利用色調柔和的氣球花束來傳達心意，更加浪漫。畫得和示範圖片不一樣也無妨，只要是一筆一畫、充滿真心誠意的圖畫，都能讓人感受到心意。唯一一項技巧是，氣球需搭配相近的顏色。

 PERMANENT YELLOW LIGHT

 SHELL PINK

 CADMIUM YELLOW ORANGE

 PERMANENT RED

 LILAC

 IVORY BLACK

畫紙：中目水彩紙

 ## STEP BY STEP

1 畫略長的橢圓形氣球。筆刷沾滿水再畫，以避免乾掉。
作畫時預留局部白色，營造反光的效果。

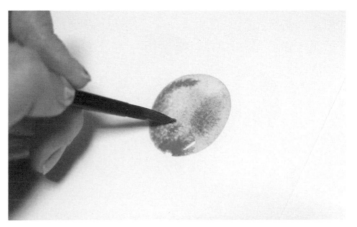

2 用比一開始深的顏色畫出漸層。

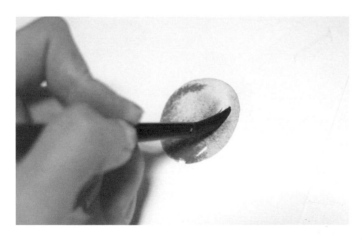

3 用擦掉水分的乾淨筆刷慢慢刷拭氣球的邊緣，呈現出
氣球受到光線照射而顯白的樣子。跳過此步驟也無妨。

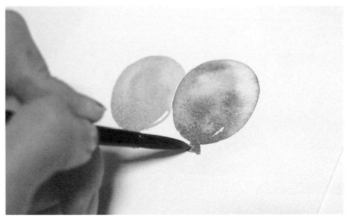

4 氣球下方畫一個小三角形，呈現打結處。

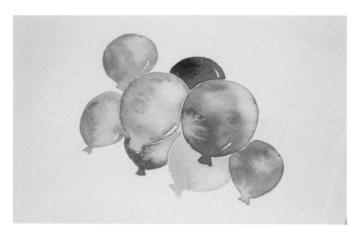

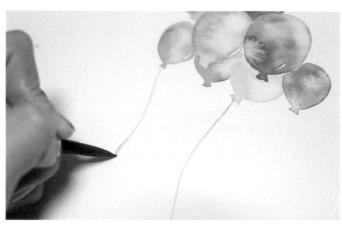

5 運用相同技法及各種顏色畫出更多氣球。可分別混搭前面學過的滴水法、漸層法、擦拭法等基礎技法作畫。

6 除了中間兩顆氣球外，其餘氣球用淺灰色畫上繩子，長度不一也無妨！

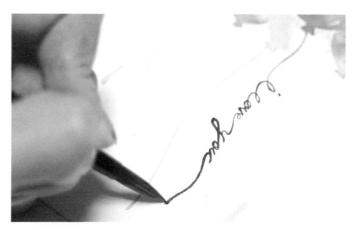

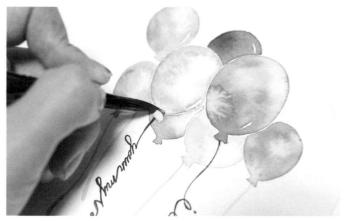

7 最前面的美麗氣球畫上寫著「I love you」草寫字體的繩子，並加以強調連成一線的樣子。

8 繩子全部畫好後，在氣球和打結處之間畫短線，讓氣球看起來像是被繩子綁住一樣。

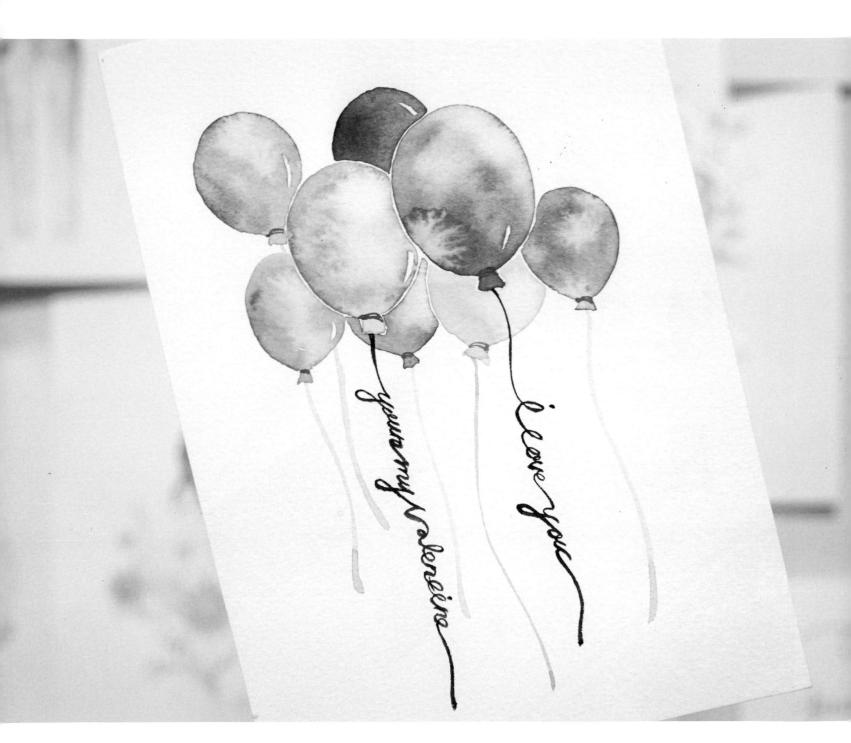

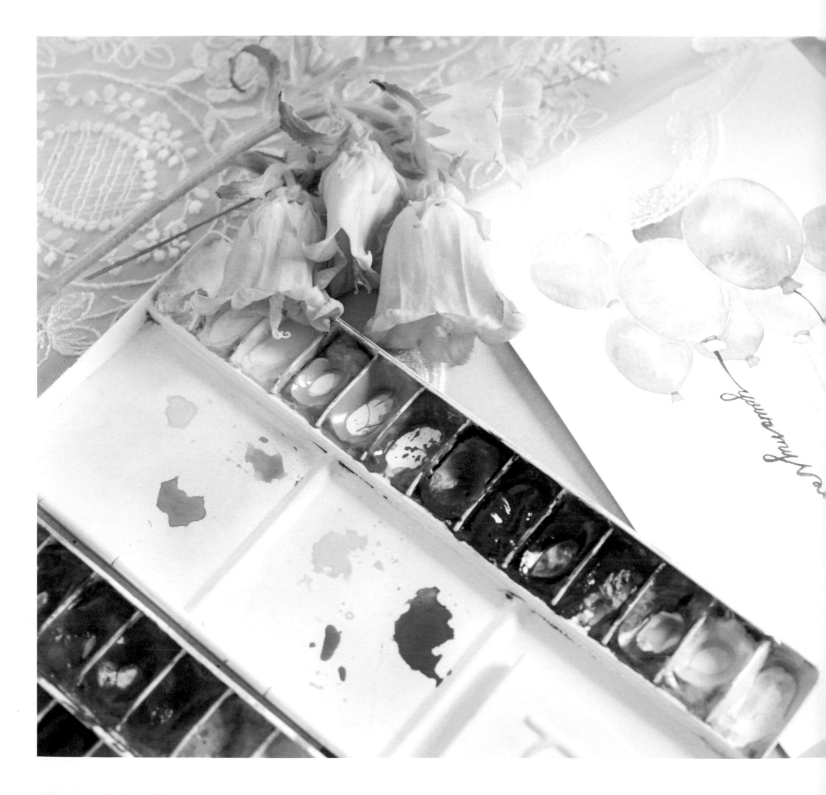

後 記

不知不覺來到最後一頁。一心只想畫畫，於是首度接觸水彩畫。

許久沒有拿起畫筆勾勒線條的你，但願在遇見一滴水暈染開來的
獨特漸層，與各種美麗顏料後，能多多少少獲得療癒之效。

有些人因為畫得跟範例不一樣而對拙劣畫作感到沮喪，然而願意
花時間跟著這本書一起畫畫的你，絕對是位細膩感性的人。

嘗試新鮮事物時，一開始總是比較困難，只要記住穩紮穩打、別
貪心，期許你們能透過堅持不懈的練習，成就更精美的圖畫。

各位辛苦了，謝謝。

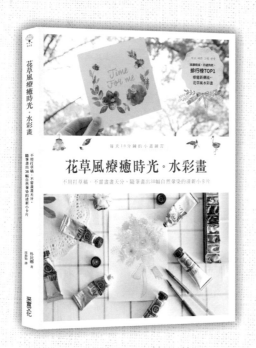

花草風療癒時光。水彩畫

每天 10 分鐘的小畫練習，不用打草稿‧不需畫畫天分，隨筆畫出 38 幅自然暈染的清新小卡片

每天 10 分鐘，一朵小花、一顆小樹，
身心疲憊的時候，送自己一段自在的作畫時光，
世界很複雜，我只想練習把一朵小花畫好。

朴民卿◎著

手感設計！浮雕風立體布置圖樣 280 款

數字、英文字母、各式標誌、生活雜貨、花草動物，工作室 ✕ 特色小店 ✕ 櫥窗設計 ✕ 室內居家都適用的創意布置

第一本專為布置設計的立體圖樣素材集，
280 款最常應用的圖樣元素大全，
每款皆附刀模摺線「模型紙樣」，可影印重複使用。

我那霸陽子／辻岡 Piggy ◎著

世界畫家圖典

達文西、塞尚、梵谷、
畢卡索、安迪沃荷……，
106 位改變西洋美術史
的巨匠【速查極簡版】

田邊幹之助◎監修

大人的西洋美術史

用「圖像分析」訓練「鑑賞能力」，
探索繪畫中的日常、社會與經濟，
看懂名畫背後的人文歷史

池上英洋◎著

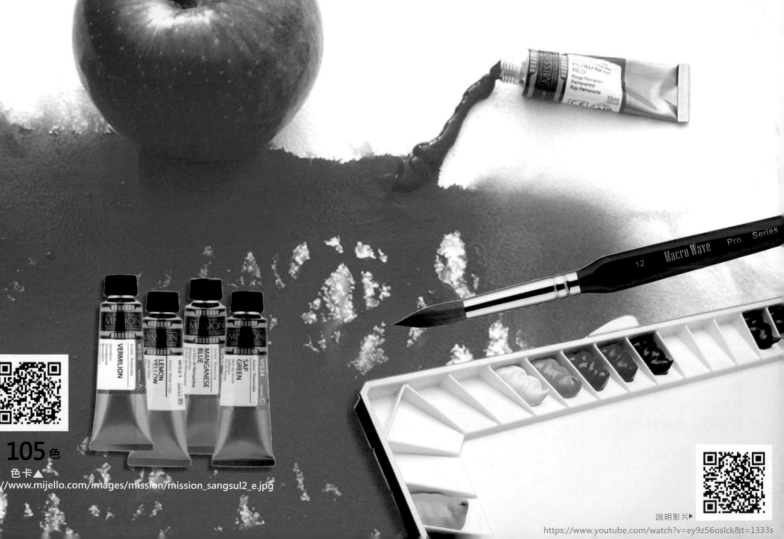

創藝樹　創藝樹系列 018

一日一畫。花草四季舒壓水彩畫

윤꽃의 사계절 감성 수채화 : 수채화로 만나는 봄 • 여름 • 가을 • 겨울 손그림

作　　　者	尹花（吳允眞）
譯　　　者	林育帆
總　編　輯	何玉美
副 總 編 輯	陳永芬
責 任 編 輯	紀欣怡
封 面 設 計	比比司設計工作室
內 文 排 版	許貴華

出 版 發 行	采實出版集團
行 銷 企 劃	黃文慧、鍾惠鈞、陳詩婷
業 務 發 行	林詩富・張世明・吳淑華・何學文
會 計 行 政	王雅蕙 ・ 李韶婉
法 律 顧 問	第一國際法律事務所　余淑杏律師
電 子 信 箱	acme@acmebook.com.tw
采實粉絲團	http://www.facebook.com/acmebook

I S B N	978-986-93933-1-7
定　　　價	480 元
初 版 一 刷	2016 年 12 月
劃 撥 帳 號	50148859
劃 撥 戶 名	采實文化事業股份有限公司
	104 台北市中山區建國北路二段 92 號 9 樓
	電話：(02)2518-5198
	傳真：(02)2518-2098

國家圖書館出版品預行編目資料

一日一畫。花草四季舒壓水彩畫 / 吳允眞著；林育
帆譯 . -- 初版 . -- 臺北市：采實文化 , 2016.12
　　面；　公分 . -- (創藝樹系列 ; 18)
ISBN 978-986-93933-1-7(平裝)

1. 水彩畫 2. 繪畫技法

948.4　　　　　　　　　　　　　　　105021220

윤꽃의 사계절 감성 수채화 : 수채화로 만나는 봄 • 여름 • 가을 • 겨울 손그림 일러스트
Copyright © 2016 by Oh eungene
All rights reserved.
Original Korean edition published by Sidaegosi Publishing Corporation.
Chinese(complex) Translation rights arranged with Sidaegosi Publishing Corporation.
Chinese(complex) Translation Copyright © 2016 by ACME Publishing Co., Ltd
Through M.J. Agency, in Taipei.

廣 告 回 信
台 北 郵 局 登 記 證
台 北 廣 字 第 0 3 7 2 0 號
免 貼 郵 票

🍊采實文化　采實文化事業有限公司

104台北市中山區建國北路二段92號9樓

采實文化讀者服務部　收

讀者服務專線：02-2518-5198

越畫越快樂！綻放好心情的小畫練習……

 一 日 一 畫　不需繁複技法，沒有水彩基礎也OK！

花草四季舒壓水彩畫

只要上色、暈染 ｜ 每個人都能隨筆畫出 *43* 幅療癒小卡片

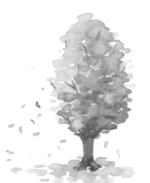

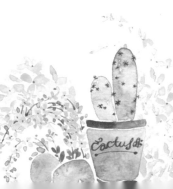

創意樹系列專用回函　創藝樹

一日一畫。花草四季舒壓水彩畫

윤꽃의 사계절 감성 수채화 : 수채화로 만나는 봄·여름·가을·겨울 손그림 일러스트

讀者資料（本資料只供出版社內部建檔及寄送必要書訊使用）：

1. 姓名：
2. 性別：□男　□女
3. 出生年月日：民國　　　　年　　　　月　　　　日（年齡：　　　　歲）
4. 教育程度：□大學以上　□大學　□專科　□高中（職）　□國中　□國小以下（含國小）
5. 聯絡地址：
6. 聯絡電話：
7. 電子郵件信箱：
8. 是否願意收到出版物相關資料：□願意　□不願意

購書資訊：

1. 您在哪裡購買本書？□金石堂（含金石堂網路書店）　□誠品　□何嘉仁　□博客來
 □墊腳石　□其他：＿＿＿＿＿＿＿＿＿＿＿＿＿＿＿＿＿＿＿（請寫書店名稱）
2. 購買本書日期是？＿＿＿＿＿年＿＿＿＿＿月＿＿＿＿＿日
3. 您從哪裡得到這本書的相關訊息？□報紙廣告　□雜誌　□電視　□廣播　□親朋好友告知
 □逛書店看到　□別人送的　□網路上看到
4. 什麼原因讓你購買本書？□喜歡畫畫　□放鬆療癒　□被書名吸引才買的　□封面吸引人
 □內容好，想買回去畫畫看　□其他：＿＿＿＿＿＿＿＿＿＿＿＿＿＿＿＿（請寫原因）
5. 看過書以後，您覺得本書的內容：□很好　□普通　□差強人意　□應再加強　□不夠充實
 □很差　□令人失望
6. 對這本書的整體包裝設計，您覺得：□都很好　□封面吸引人，但內頁編排有待加強
 □封面不夠吸引人，內頁編排很棒　□封面和內頁編排都有待加強　□封面和內頁編排都很差

寄回函，抽好禮

將讀者回函填妥寄回，
就有機會得到精美大獎！

活動截止日期：2017年2月28日（郵戳為憑）
得獎名單公布：2017年3月10日
公布於采實FB：　https://www.facebook.com/acmebook

MISSION 藝術家銀級塊狀水彩 20 色 / 組（含調色盤）
● 擁有極佳顯色力，打破「塊狀水彩顯色力較差」的偏見。
● 使用愛護健康與環保的原料，沾染於手上也安全。
● 一律不使用含鎘原料，並通過美國 ACMI 的 AP 認證。
● 使用化妝品等級而非工業用的防腐劑，完全對人體無害。
● 使用最接近自然色的原料，最能提升顏色感。
● Mijello watercolor palette 擁有國際專利，兼具功能性與設計感的調色盤。

限量3名　市價 **2200** 元（顏色隨機出貨）
輕輕一沾，就能體驗「MISSION 藝術家銀級塊狀水彩」的高顯色力